Funk Bass Method

FUNK BASS

放克貝士彈奏法

范漢威 著

內附音樂學習光碟

序言

　　放克始終都是一種充滿著Black Power的音樂。因此，我們可以很容易地從放克樂中，感受到強烈的律動和推進的能量。這是一種很特殊的音樂聆聽經驗，也是鼓勵筆者著手紀錄的肇因。希望藉由本書，能讓更多的讀者體驗到這份音樂上的感動，儘管這是一本專門指導電貝士彈奏的樂器教科書。

　　本書以「放克」、「貝士」和「方法」三個核心出發，開展出全方位且多向度的學習模式：

「放克」
一方面，從放克音樂的歷史發展和演進軸線中，歸納出放克音樂的特徵。

「貝士」
同時，也從貝士在放克樂和樂器組中的角色，整理出貝士手應具備的條件。

「方法」
　　結合音樂特徵與條件需求，研擬設計出一套完整的訓練流程，並輔之以三十組實際的練習主題。企圖以精準的學習模式和方法，在最短時間內掌握關鍵，累積實力。

　　本書的完成，首先要感謝劉旭明的引介，以及麥書國際文化的支持。製作方面，則要感謝陳君豪、賓拉登在混音和後製方面的協助、林建任在鼓組部分的編寫、李炅諦在計畫初期的參與。謝謝。

范漢威 August 2008
http://tw.myblog.yahoo.com/way-ontheone

CD Track 目錄

Track	Page	內容	Track	Page	內容	Track	Page	內容
Track 01	P17	十六分音符節奏練習（一）	Track 21	P47	滑弦與顫音	Track 41	P67	十六分音符樂句練習
Track 02	P18	十六分音符節奏練習（一）練習	Track 22	P47	滑弦與顫音 練習	Track 42	P68	十六分音符樂句練習 練習
Track 03	P19	十六分音符節奏練習（二）	Track 23	P49	八度音跨弦彈奏	Track 43	P69	屬七和弦樂句應用
Track 04	P20	十六分音符節奏練習（二）練習	Track 24	P50	八度音跨弦彈奏 練習	Track 44	P70	屬七和弦樂句應用 練習
Track 05	P23	十六分音符節奏練習（三）	Track 25	P51	雙音彈奏技巧	Track 45	P72	屬七和弦與 Mixolydian 調式組合
Track 06	P24	十六分音符節奏練習（三）練習	Track 26	P52	雙音彈奏技巧 練習	Track 46	P73	屬七和弦與 Mixolydian 調式組合 練習
Track 07	P26	十六分音符節奏練習（四）	Track 27	P53	長距離指板移動	Track 47	P75	小七和弦與 Dorian 調式組合
Track 08	P27	十六分音符節奏練習（四）練習	Track 28	P54	長距離指板移動 練習	Track 48	P76	小七和弦與 Dorian 調式組合 練習
Track 09	P29	十六分音符節奏練習（五）	Track 29	P55	彈片的使用	Track 49	P78	Phrygian 調式應用
Track 10	P31	十六分音符節奏練習（五）練習	Track 30	P56	彈片的使用 練習	Track 50	P80	Phrygian 調式應用 練習
Track 11	P33	三十二分音符變化控制	Track 31	P57	第四弦降半音	Track 51	P81	小調五聲與藍調音階的應用
Track 12	P34	三十二分音符變化控制 練習	Track 32	P58	第四弦降半音 練習	Track 52	P82	小調五聲與藍調音階的應用 練習
Track 13	P36	二十四分音符節奏練習（一）	Track 33	P59	基礎 thumbing 動作	Track 53	P85	過門的設計概念
Track 14	P36	二十四分音符節奏練習（一）練習	Track 34	P60	基礎 thumbing 動作 練習	Track 54	P86	過門的設計概念 練習
Track 15	P39	二十四分音符節奏練習（二）	Track 35	P61	Thumbing 與 Plucking（一）	Track 55	P87	樂句的還原與複雜化（一）
Track 16	P40	二十四分音符節奏練習（二）練習	Track 36	P62	Thumbing 與 Plucking（一）練習	Track 56	P88	樂句的還原與複雜化（一）練習
Track 17	P41	二十四分音符節奏練習（三）	Track 37	P63	Thumbing 與 Plucking（二）	Track 57	P90	樂句的還原與複雜化（二）
Track 18	P42	二十四分音符節奏練習（三）練習	Track 38	P64	Thumbing 與 Plucking（二）練習	Track 58	P91	樂句的還原與複雜化（二）練習
Track 19	P44	搥弦和拘弦	Track 39	P65	Double 與 Plucking 動作	Track 59	P93	節奏和律動感的營造
Track 20	P45	搥弦和拘弦 練習	Track 40	P66	Double 與 Plucking 動作 練習			

Table of Contents
【目錄】

Chapter

甚麼是放克樂

　　為了更明確地描述放克樂，我們將從「源起」、「歷史」、「風格」和「特徵」等四個方面著手進行，企圖從音樂發展的歷史中，摸索出放克樂的圖像。

源 起

　　在美國流行音樂史裡，放克樂大約是在六零年代中期之後，由靈魂樂之父詹姆士布朗（James Brown）所革命出來的新音樂類型。

　　到了60年代末70年代初，放克樂在市場上開始普及。此時的放克音樂特徵更為明確，風格也更加成熟，同時也開始在銷售上獲得成功。之後的整個70年代，無疑就是放克的時代，主導了整個流行音樂的發展。

歷 史

第一階段

　　60年代以前，美國流行樂界早已存在著多種音樂類型，與後來的放克發展較為相關的有福音音樂（Gospel）、節奏藍調（R&B）、搖滾（Rock）和爵士（Jazz），當然還有起步更早的藍調（Blues）。

第二階段

　　60年代開始，靈魂樂（Soul）、黑人搖滾（Black Rock）和爵士搖滾（Jazz Rock）三條不同的音樂發展脈絡，逐漸開始成熟。同時也更直接地影響著放克樂的啟蒙，形成了孕育放克樂的搖籃。

第三階段

　　由於各種類型和風格的交互影響，融合與創新，造就了70年代的放克樂。所以放克樂一開始便不單純，也一直不是一個同質的整體。許許多多不同，甚至差異極大的放克樂，同時存在並互相影響。所以要全面地了解和學習放克樂，就成了一件不容易的事。

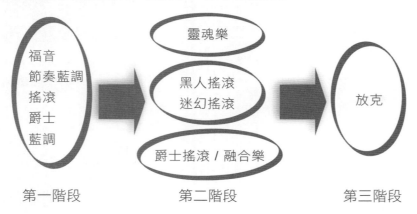

風 格

60年代晚期 － Pre-Funk

　　60年代中晚期開始，放克樂逐漸成型，我們暫時用"前放克樂"（Pre-Funk）來統稱這個時代。除了詹姆士布朗的努力外，以布克T與曼菲斯樂團（Booker T. & the M.G.'s）為代表的曼菲斯靈魂樂（Memphis Soul），也是養分來源。

　　另外，以計量器樂團（The Meters）為代表的紐奧良放客（New Orleans Funk）、吉米漢醉克斯（Jimi Hendrix）和史萊與史東家族（Sly and the Family Stone）所代表的黑人搖滾等，都是放克樂發展的重要基礎。

● Booker T. & the M.G.'s

● The Meters

● Jimi Hendrix

● Sly and Family Stone

70年代早期 － Funky Soul、Mainstream Funk 和 Jazz Funk

　　影響放克樂深遠的靈魂樂，也部分地相互融合，形成"放克靈魂樂"（Funky Soul）。如早期的史蒂夫汪達（Stevie Wonder）、馬文蓋（Marvin Gaye）和代表費城靈魂樂（Philadelphia Soul）的團體歐傑斯（O'Jays）。

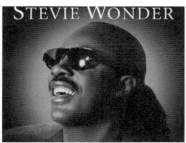
● Stevie Wonder

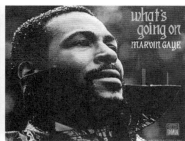
● Marvin Gaye

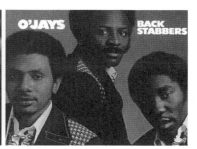
● O'Jays

　　另一方面，70年代開始可算是正式進入了放克樂的黃金期。"主流放克樂"（Mainstream Funk）中，詹姆士布朗、庫爾伙伴（Kool & the Gang）、俄亥俄玩家（Ohio Players）、電塔樂團（Tower of Power）、海軍准將（Commodores）、艾斯里兄弟（Isley Brothers）等團體都是奠定放克王朝的重要基礎。

● Kool & the Gang

● Ohio Players

● Commodores

● Isley Brothers

　　在爵士的領域中，也有相互融合的現象。"爵士放克"（Jazz Funk）承襲於爵士搖滾（Jazz Rock）的音樂風格，也在此時開始蓬勃發展。邁爾士戴維斯（Miles Davis）和賀比漢考克（Herbie Hancock）等大師，正是此種音樂風格跨界融合的重要推手。

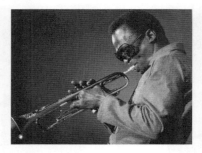 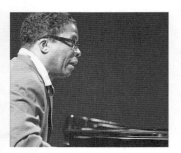

● Miles Davis　　　　　　　● Herbie Hancock

70年代中期－ P-Funk 和 Disco Funk

　　到了70年代中期，"P-Funk"（純放克）成了放克樂的核心，以喬治柯林頓（George Clinton）所領軍的議會樂團（Parliament）和放克狂人（Funkadelic）為代表。許多人也因此將P-Funk視為Parliament－Funkadelic的縮寫。除此之外，奴隸樂團（Slave）、浮雕貝殼（Cameo）和巴凱斯（Bar-Kays）等，也都是這個時期的重要樂團。

● George Clinton & Bootsy Collins　　● Parliament/Funkadelic

● Slave　　　　　● Cameo　　　　　● Bar-Kays

　　頗受歡迎的"迪斯可放克"（Disco Funk），是一種以舞曲為導向的類型，開始大規模地席捲票房市場。地球風火合唱團（Earth, Wind and Fire）、帥奇（Chic）和銅管建造（Brass Construction）都是非常成功的典範。

●Earth, Wind and Fire　　●Chic　　　　　　●Brass Construction

80年代－ Funk Rock 和 Funk Pop

　　在風格多元的80年代裡，許多樂手將更強烈的搖滾元素，與放克樂作結合。甚至添加了金屬（Metal）、饒舌（Rap）、嘻哈（Hip-Hop）、龐克（Punk）、雷鬼（Reggae）和斯卡（Ska）等多種成分，形成了我們所稱的"放克搖滾"（Funk Rock）。代表的樂團有嗆辣紅椒（Red Hot Chili Peppers）、生活色彩（Living Colour）、魚骨頭（Fishbone）、主教（Primus）等等，都是興起於80年代的著名樂團。

●Living Colour　　　　●Fishbone　　　　　　　　　　●Primus

　　在流行的領域中，我們也可以看到深受放克影響的"放克流行樂"（Funk Pop），除了麥克傑克森（Michael Jackson）、夏卡康（Chaka Khan），還有許多指標型的藝人和團體，如瑞克詹姆斯（Rick James）、王子（Prince）和峽谷樂團（Gap Band）等，都擁有著深厚的放克背景。

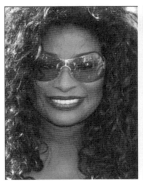 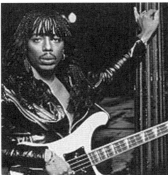 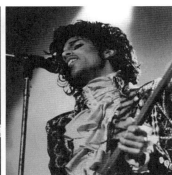 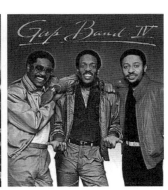

●Chaka Khan　　●Rick James　　　●Prince　　　　●Gap Band

90年代－ Acid Jazz Funk

　　90年代，一波來自英國的新樂風"酸爵士放克"（Acid Jazz Funk或The New School），除了在歐陸取得空前的勝利外，也在美國市場開始受到歡迎。這類音樂成功地融合了爵士放克和電子舞曲元素，為放克樂增添了另一個新的面貌。匿名者（Incognito）、傑米羅奎爾（Jamiroquai）和新重騎兵（The Brand New Heavies）等，都是大家熟悉的代表樂團。

● Incognito　　　　　　　● Jamiroquai　　　　　　　● The Brand New Heavies

　　接下來，我們試著以簡單的圖表，將音樂風格及發展作一整理。不可否認的，各風格之間，必定有著不同程度的關聯和影響。為了方便閱讀和理解，筆者僅將主要的影響脈絡標示出來。

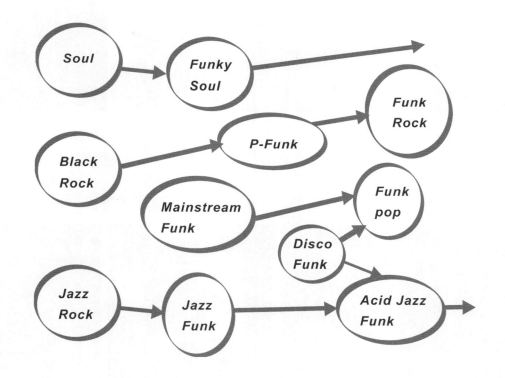

特 徵

簡短地介紹過放克樂的發展後，我們發現有太多的類型和樂團需要認識和了解，而這些樂團又有數不清的作品。一時之間，總有些不得其門而入的沮喪感。為了減緩焦慮和縮短摸索時間，我們可藉由整合音樂題材，找出放克樂的共同特徵。掌握這些特徵，便可以明確地規劃學習方向和目標。並在有效率的工作下，讓學習更踏實。

一般提到放克樂，總是離不開以下諸多特徵：

- 不拘泥形式的節奏感（free-form grooves）
- 富含節奏的樂器搭配（rhythmic interplay）
- 強烈明顯的貝士表現（strong bass-lines）
- 不斷反覆的片段（riff-oriented）
- 有舞蹈基底的（dance-tempo）

- 持續且顯著的節奏行進（insistent rhythm）
- 複雜的切分設計（complex syncopation）
- 強而有力的推進（hard driving）
- 豐富的情緒醞釀（slow gyration）
- 高度的富含能量（high-energy）等等。

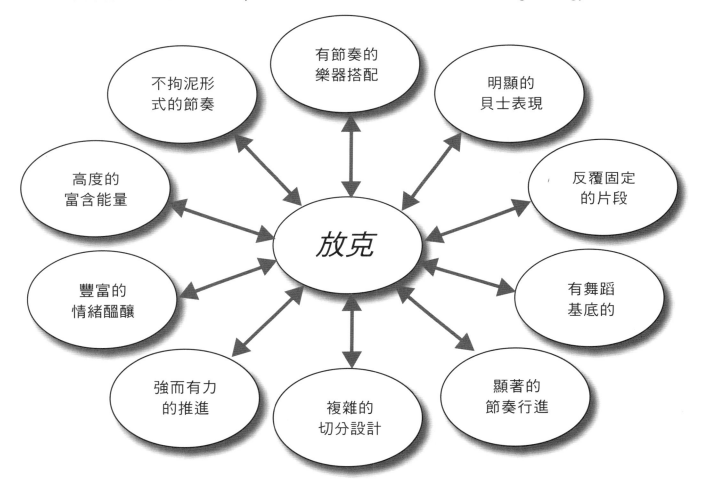

這些特徵，有的是音樂形式方面的描述，有的則是情緒和感受方面的形容。不論如何，可以肯定的是，在放克樂中「節奏」永遠是最重要的。放克樂不會在旋律架構上細細斟酌，也不會在和聲鋪陳方面斤斤計較，但是對於節奏的處理，卻有相當嚴格的標準。

除了對節奏和律動要有強烈的感知外，在樂器編排和演奏上，也要能充分表現這種情緒和感覺。一切的創作都被要求在自然的環境下發生，例如用樂團jam的方式寫歌。所以大部分的放克樂，歌曲架構都相對單純，目的就是要營造一種節奏上的律動感，讓團員們一同投入音樂，分享興奮和喜悅。這就是放克！！

Chapter

如何在放克樂中彈好電貝士？

　　透過對放克樂的認識，我們就能得知努力的方向和標準。接下來，我們就依據放克樂的要求，著手進行方法的安排和實踐。這樣才能經濟有效的運用有限的時間，創造豐富的學習成果。

電貝士在節奏樂器組和放克樂中的角色為何？

　　電貝士這項樂器在放克樂中，可以說是最重要的樂器。好的貝士手必須能：

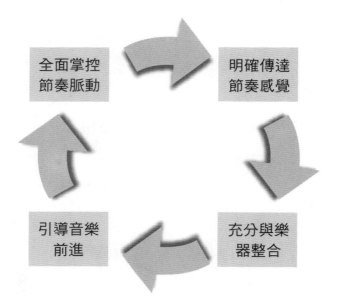

- 全面掌控節奏脈動
 （Keep the pulses）
- 明確傳達節奏感覺
 （Hold the grooves）
- 充分與其他樂器整合
 （Put in pocket）
- 引導整個音樂前進
 （Drive the music）

　　所以貝士絕對是整個節奏樂器組（rhythm section）中的核心，而整個節奏組又必定是放克樂的靈魂。在放克裡，電貝士所扮演的角色，和對整體音樂的重要性是無庸置疑的。

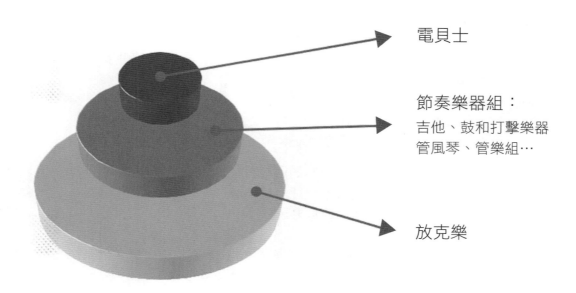

電貝士

節奏樂器組：
吉他、鼓和打擊樂器
管風琴、管樂組…

放克樂

如何正確地練習並演奏放克樂?

在認識到彈奏電貝士的重大責任後,我們即可依照放克樂的特色,來設定我們的學習方向和訓練目標。以下是一個完整的訓練流程。

透過這個流程,我們可以從最基本的數拍演練,途經強化表情控制、精煉彈奏技巧、練習構句與即興、檢視自我練習結果,一直到與團員練習合奏與表演。每一個環節都有其訓練的方法,整個流程就是一個好樂手的養成基礎。

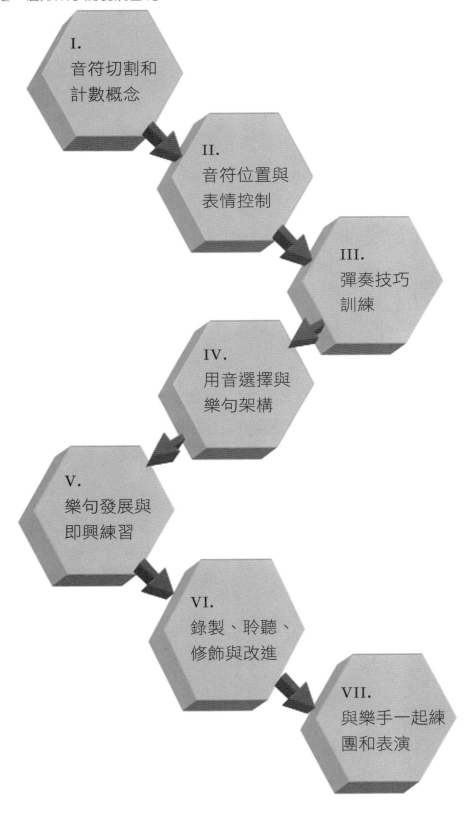

I.
音符切割和
計數概念

II.
音符位置與
表情控制

III.
彈奏技巧
訓練

IV.
用音選擇與
樂句架構

V.
樂句發展與
即興練習

VI.
錄製、聆聽、
修飾與改進

VII.
與樂手一起練
團和表演

我們能從這本書中期待些甚麼?

以上流程是特別針對放克樂所設計的,不論是節奏、表情、技法和構句等的訓練,都是以實際的放克音樂做為主要參考。而本書內所有的練習規劃,也都是依據流程編排。

其目的在於,希望讀者透過本書的指引和不斷的練習,能夠掌握放克的精隨,彈出好的放克音樂。另一方面,也希望讀者在反覆操作練習後,能進一步內化整個流程,最終變成一個學習的良好習慣。

以下,我們將預期效果與學習曲線圖示出來。

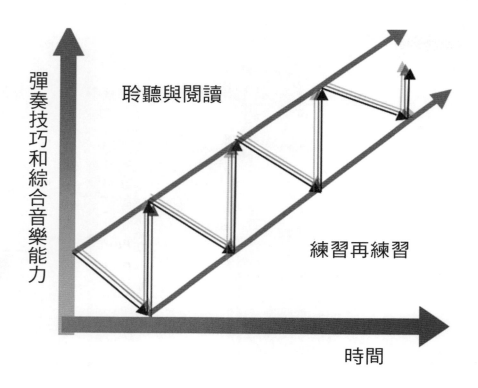

縱軸表示彈奏技巧和綜合的音樂能力,其中包含敏銳的聽力,好的視譜能力,穩定的節奏掌握力,豐富的音樂感受力,以及對整體音樂的深度認識等等。橫軸表示時間。一般來說,一個樂手必須長期的聆聽和閱讀,在日常練習中不斷地揣摩和突破,一定時間後,成果才能逐漸累積。

本書的目的,即在於利用經濟有效的方法,盡可能地縮短練習時間,提升練習效率,快速積累成果,也就是加大學習曲線的斜度,如以下圖示。

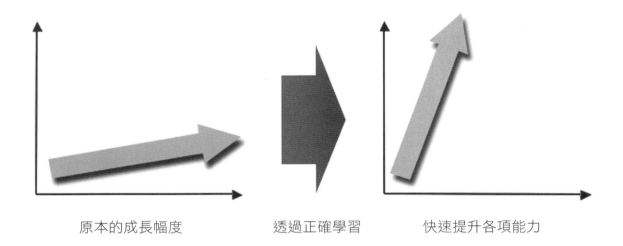

原本的成長幅度　　　　透過正確學習　　　　快速提升各項能力

本書的定位和限制

　　放克樂存有太多的風格，無法在書內一一詳盡記錄。我們暫以黑人搖滾（Black Rock）→純放克（P-Funk）→ 放克搖滾（Funk Rock）這條演進路線，作為本書取材和紀錄的重點。

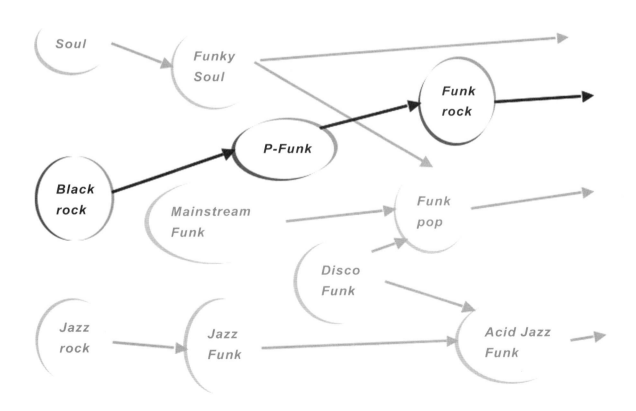

Chapter 3

如何使用本書？

基本的溝通用語

在開始所有練習前，先說明一些書本中的基本用語。

在節奏訓練中，音符切割和計數是最關鍵的部分。以下是基本音符切割展示圖。

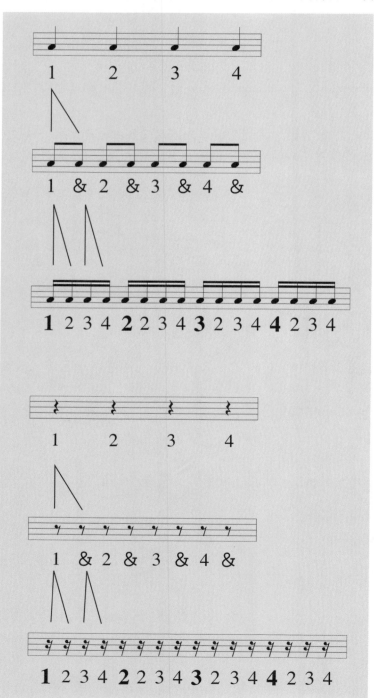

在四分音符時，我們會以第一拍、第二拍、第三拍、第四拍來數。

八分音符在音長上，只佔有四分音符的一半。我們會用 "and" 來稱各拍的反拍。而原本的一、二、三、四就只涵蓋正拍的部分。

十六分音符在音長上，只佔八分音符的一半。原本八分音符時的正反拍，可再做等分切割。正拍可分成 "第1點" 和 "第2點"，反拍則分成 "第3點" 和 "第4點"。

另外，不可忽略的是，休止符與音符一樣，在音長上佔有一樣的空間。所以數拍方式也是與音符部分相同。

我們可以透過以下傳統的重音練習，來掌握十六分音符每一點的正確位置。建議可從一分鐘60拍的速度開始練習。

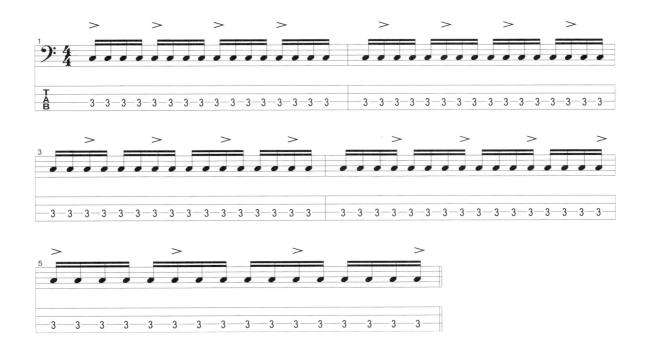

第一小節裡，我們在十六分音符中，每一拍的"第1點"加重音。第二小節中，重音是加在每一拍的"第2點"。依此類推，在每一拍的"第3點"和"第4點"加重音，形成了第三和第四小節。最後的第五小節，則是綜合練習，將重音分配在"第一拍第1點"、"第二拍第2點"、"第三拍第3點"和"第四拍第4點"上。

這個練習的目的在於，清楚地計算出每一個點的位置。並能在想要強調的點上，作重音加強。在後續的章節中，我們會不斷地以實際的練習，來強化音符切割和計數概念。這麼做是因為，放克樂始終就是一個玩節奏變化的音樂。

內頁範例說明

為了方便閱讀和練習，我們將版面編排及重點解說如下。

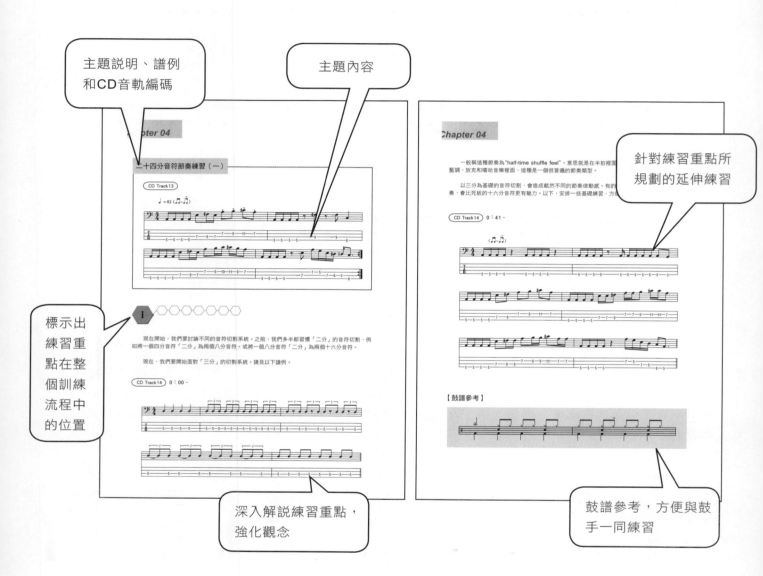

主題説明、譜例和CD音軌編碼

主題內容

針對練習重點所規劃的延伸練習

標示出練習重點在整個訓練流程中的位置

深入解説練習重點，強化觀念

鼓譜參考，方便與鼓手一同練習

Chapter 4
個別主題講解與練習

一、基礎音符切割與計數概念

十六分音符節奏練習（一）

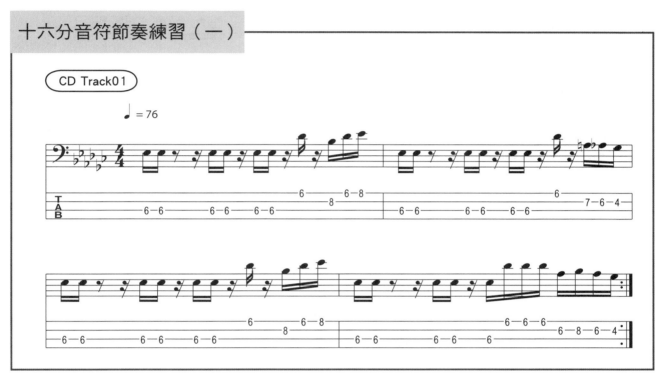

I

做任何練習之前，我們必須先掌握基本拍點的位置。上面的主題中，基本點分布在第一拍到第三拍前半，其中包含了最難處理的第二拍。請見以下圖示。

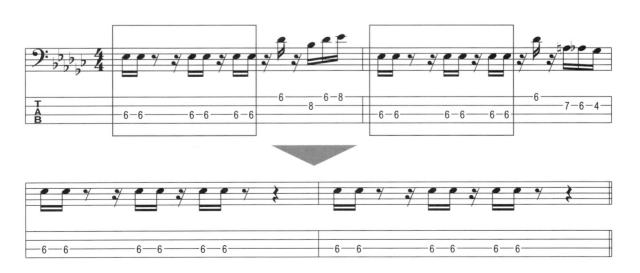

　　為了正確算出第二拍中休止符的位置，我們可以透過以下循序漸進的方式來練習，建議一開始速度可以定在90-120。

CD Track02) 0：00 ~

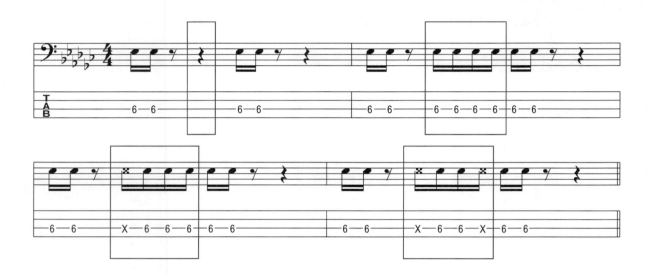

　　以上的練習中，我們先將第二拍的四個點都以音符填滿，如第二小節，目的是確立每個點所平均分配到的時間長。之後再逐漸以悶音取代，試著讓聽覺習慣較為短促而微弱的音量變化，如第三、四小節。最後再以休止符來取代悶音，如以下練習。

CD Track02) 0：16 ~

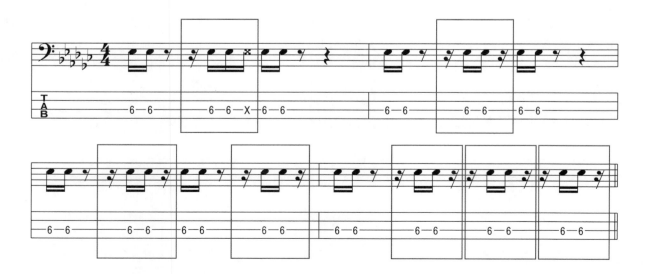

　　這練習的目的，是希望我們能清楚明確地計算出，單一十六分休止符所佔的時間長，以及能用悶音和休止符來取代原音符。

【 鼓譜參考 】

十六分音符節奏練習（二）

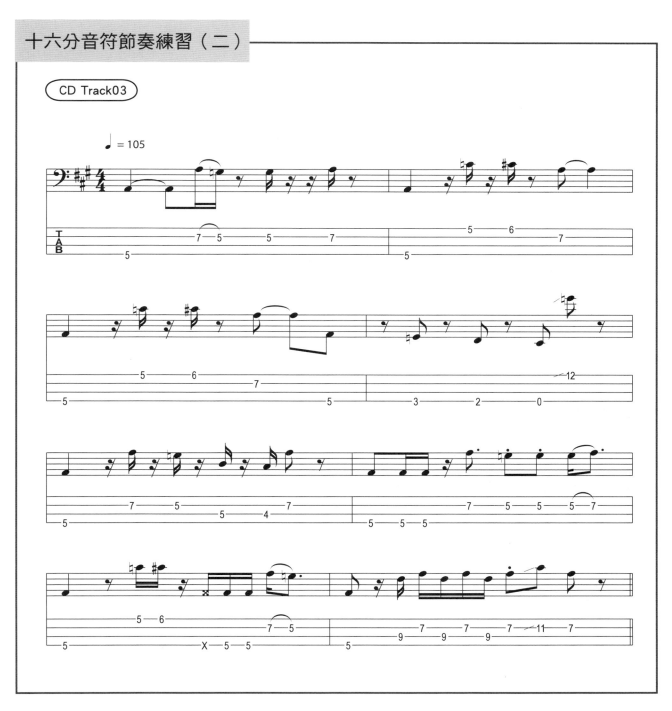

CD Track03

這個主題可分為兩段，前段是基本句型，也是歌曲的主軸。後半段則是將原句型加以「複雜化」的結果。首先我們先練習十六分音符中，單一點的位置與音長控制。

以下練習的前四小節，主要是透過漸進的方式，確立每一拍「第3點」的位置。當然，除了位置的確定之外，音長的控制也是重點。由於第4點將會是休止符，所以第3點只能佔1/4拍的音長。我們必須能在正確的時間點上，把音斷掉。

CD Track04 　0：00 ~

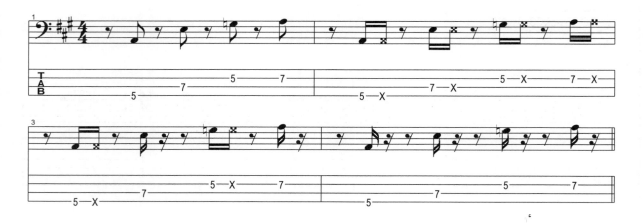

以下是用相同的方法，來找出每一拍的「第2點」。

CD Track04 　0：15 ~

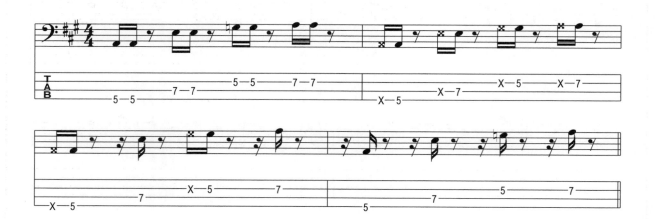

最後,則是試著在密集的十六分音符中,確定24點的位置。

CD Track04 0:30 ~

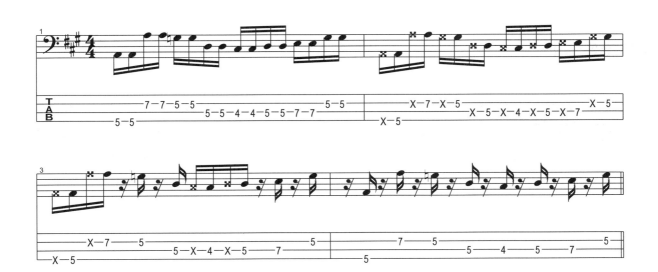

不難發現,這種單一點發聲,搭配前後休止符,會形成一個明顯的「短促音」。善加利用這種短促音,可以有效地使節奏更加活躍。這種節奏安排是一種善用「反差」和「對比」的技巧。我們將主題中的句型加以分析如下。

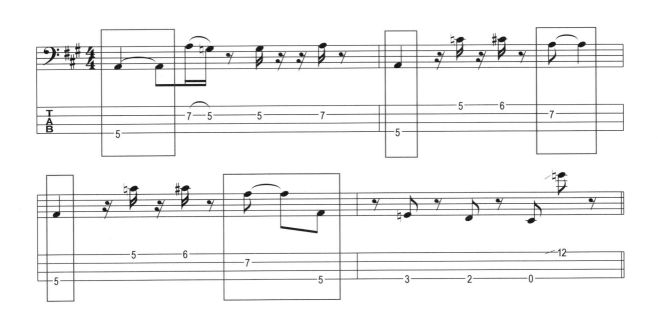

　　方框所標示的是音長較長的部份，由於點（**attack**）較少，延音較長，表現出較為平和的感覺，正好可以做為短促音的對比。而整體節奏就在這樣的搭配下，更顯活潑，更有律動感。下次聆聽放克樂時，不妨也試著從音樂裡找出這種節奏處理的技巧。

【鼓譜參考】

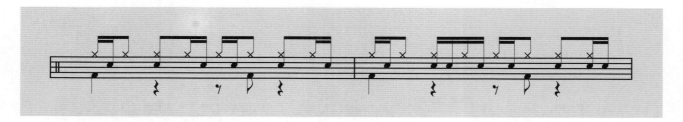

十六分音符節奏練習（三）

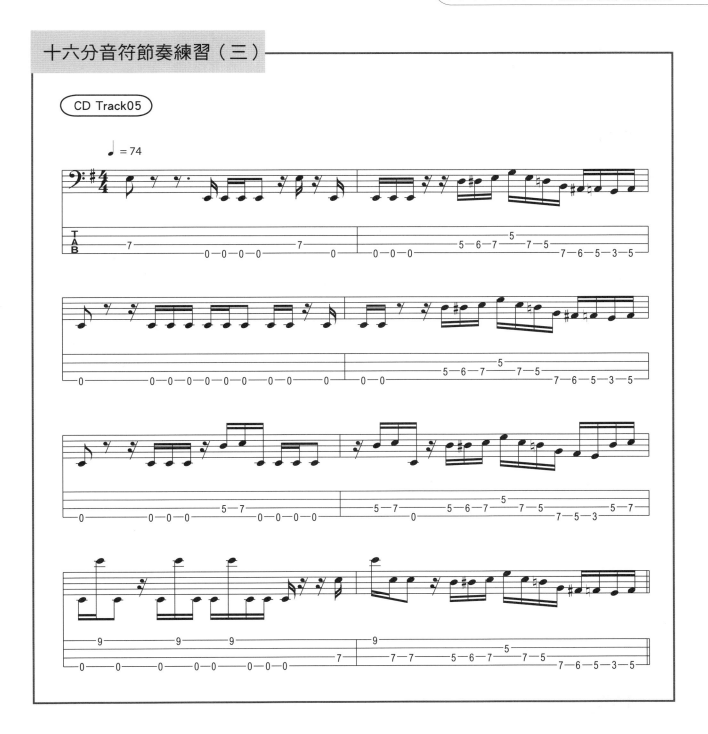

　　這個主題，是一個以兩小節為單位的樂句循環。用音部分，除了結尾制式的樂句安排外，貝士一直保持在主音的位置，很少改變。節奏部分，始終有著許多十六分音符的變化，沒有固定的模式。因此，如何準確地掌握十六分音符的多種變化，正是這個主題的重點。

　　在處理這種沒有變化規則的樂句之前，最好先做初步分析和「簡單拆解」的動作。我們先將樂句依照拍別拆開，暫時不考慮節奏連貫的問題。

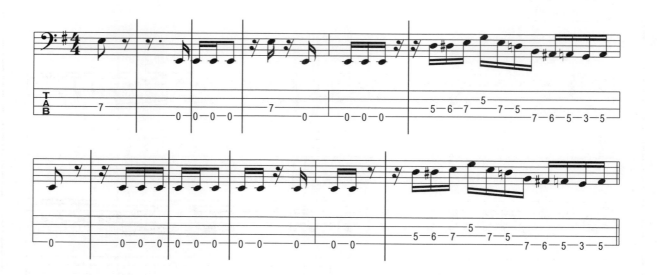

當樂句被拆開,原本複雜的變化就會變成一拍一拍單一的對象。此時先針對每一個各別的拍子,做識別和解讀的動作,最後才作整體連結。CD裡即是以拆解的方式,一拍一拍地彈出音符變化。

當我們能依固定的速度,反覆不斷地彈奏完整樂句時,再開始修飾輕重、表情、律動以及其他的相關細節。這就是一個完整的「樂句模擬」流程。

懂得機械地切割樂句之後,我們把主題中出現過的一些變化,歸納起來,設計出以下簡短的練習。

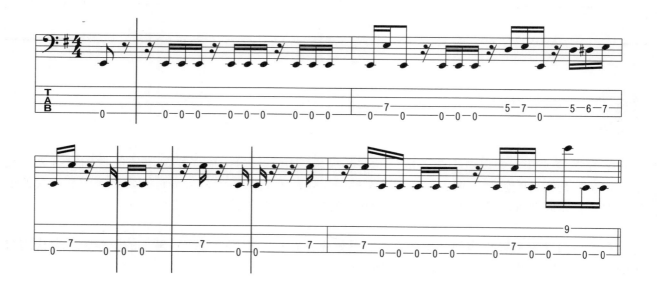

　　前兩小節裡，我們集中練習十六分音符的2、3、4點（第1點是休止符）。我們大部分都習慣在第1點下拍，所以當第1點是休止符時，很容易就會短少或增多第1點應有的時間長，而造成後面2、3、4點有不準確的狀況。

　　至於第三和第四小節，則是將出現過的十六分音符變化，加以統整和重新構句，設計出每一拍都是不同的變化型態。這些變化也多半會在其他主題中出現，大家可以互相參照。

【鼓譜參考】

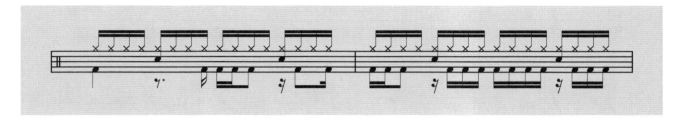

十六分音符節奏練習（四）

CD Track07

這是一個三段式的練習，重點是五到八小節，和九到十二小節兩個段落。需特別注意的是第4點的延音控制，以及所產生出來的節奏效果。

以下是漸進式的練習，主要集中在一三拍第4點的延音處理。首先可以用休止符的方式，先將二四拍第1點的空間預留出來，這樣才能具體知道延音的時間長。之後再試著將前一拍的第4點延音過來。

CD Track08 0：00 ~

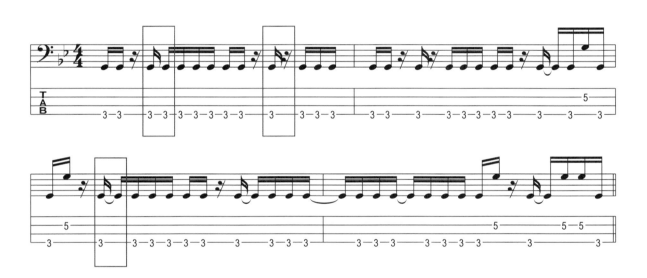

下面的練習，除了要注意第4點的延音外，二四拍後半的處理也需要注意。

CD Track08 0：18 ~

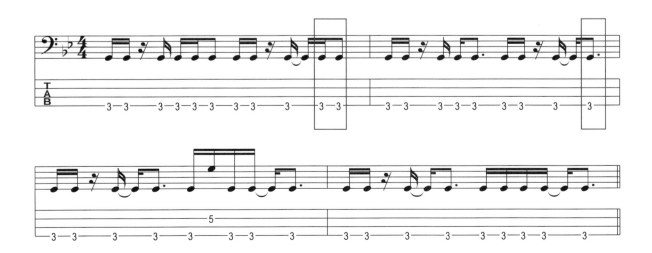

　　由於這種節奏安排，常以第4點作延音到下一拍，並在下一拍的第2點出拍。不論起始，都是較不熟悉的24點，因而增加了音符控制上的難度。尤其是跨小節的時候，更容易造成數拍或控制音長上的失誤。但這卻是一種將重音「提前發生」的節奏技巧，可以讓原本平淡的節奏更有「往前」的動力。

【鼓譜參考】

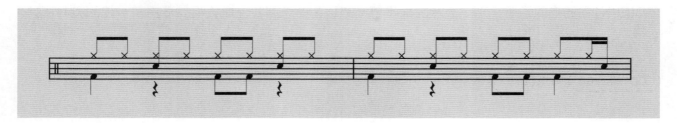

十六分音符節奏練習（五）

CD Track09

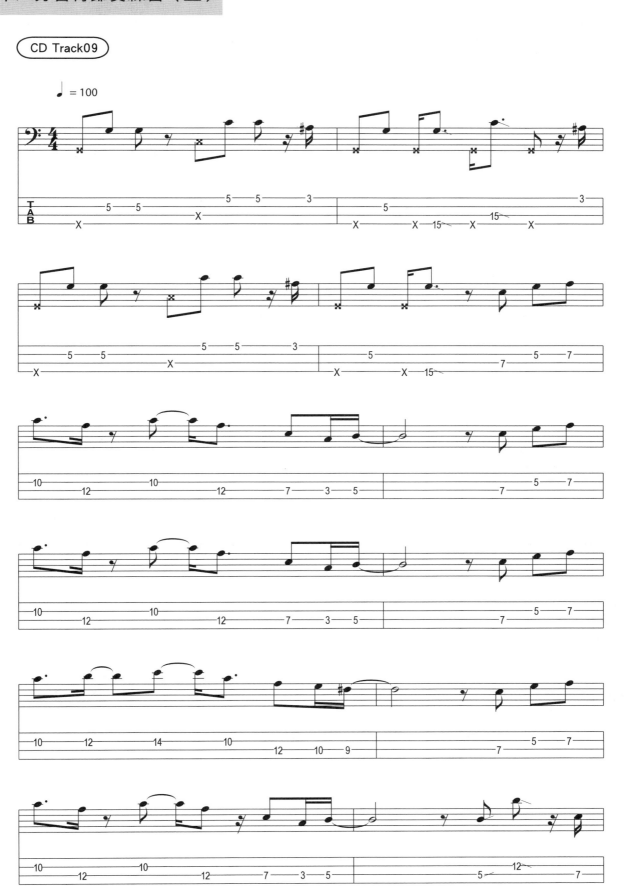

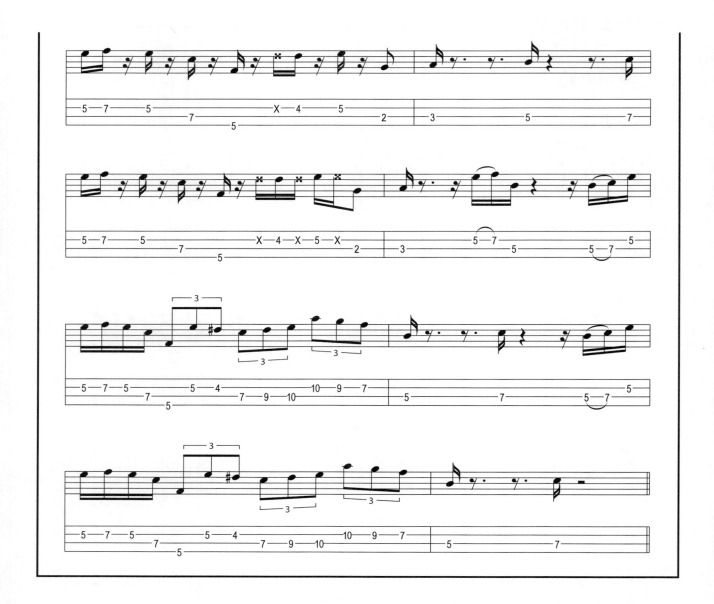

　　這個主題由多個段落組合而成，包含使用Slap手法的前奏、有明顯旋律安排的前段、富有節奏感的中段、以及由中段演變成的後段。以下就針對主題中的一些重點，編成練習並解說如後。

　　由於已有先前的基礎，在此可以先嘗試一些組合練習，如下。

CD Track10　0：00 ～

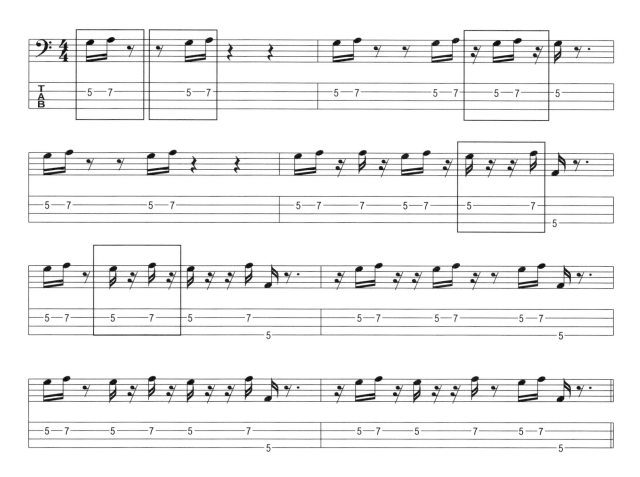

　　練習裡面，包含了12點、34點、23點、14點、以及13點的十六分音符變化。這些變化，在符合節奏律動的規範下，被安排成一個合理的樂句。

　　接下來，我們要練習兩拍之間的組合。原則上是以前一拍的14點，接後一拍的第3點。但由於音長的變化，我們可以選擇以休止符，或是延音的方式來連結前後拍。請見以下前兩小節的差異。

CD Track10　0：21 ～

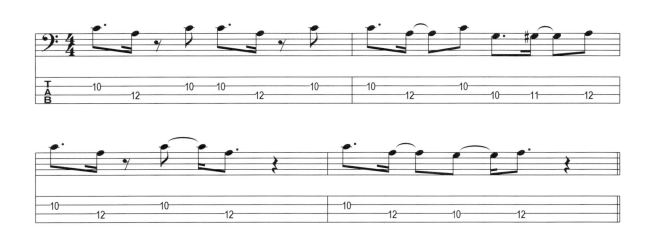

　　第三小節開始,我們嘗試聯結第三拍,也就是從第一拍的14點,經過第二拍的第3點,再到第三拍的第2點。同樣可以用休止符或延音方式,表達不同的節奏感覺。

　　接下來是「單拍三連音」的置入(請對照二十四分音符節奏練習(一)中的概念說明)。由於「二分」與「三分」系統的差異,若在一般二分系統為基礎的節奏中,插入三分系統的變化,可以讓整個節奏感覺特別。如以下的練習。

CD Track10　0:33~

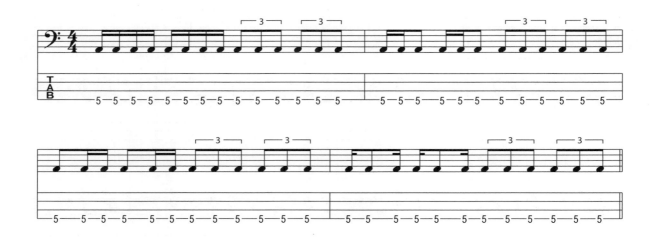

　　經過計數,「單拍三連音」的三個點,除了第1點可以和一般十六分音符的第1點對應之外,其餘的兩個點都與十六分音符的2、3、4點不合。所以不論是124、134、或是124的十六分音符變化,都與單拍三連音不同。這也正是置入三連音之後,會產生特別感覺的原因。

【鼓譜參考】

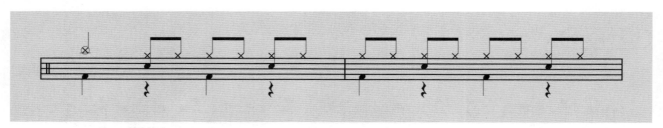

二、進階音符切割與計數概念

三十二分音符變化控制

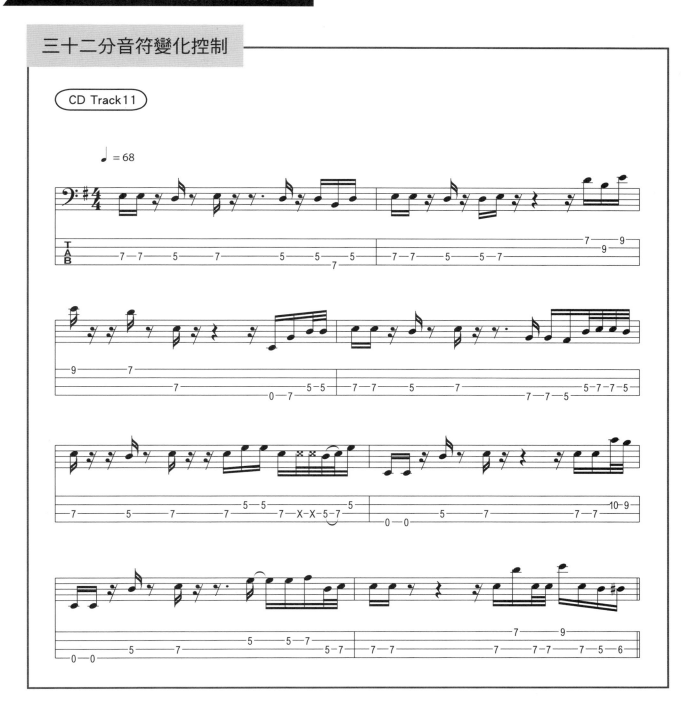

CD Track11

$\quad = 68$

I

從這個主題開始,我們將重點放在更細緻的音符切割上。在這裡,我們要進一步將十六分音符的每一個點,再做對分,形成三十二分音符。

我們先針對練習中的三十二分音符作分析。

CD Track12 0：00 ~

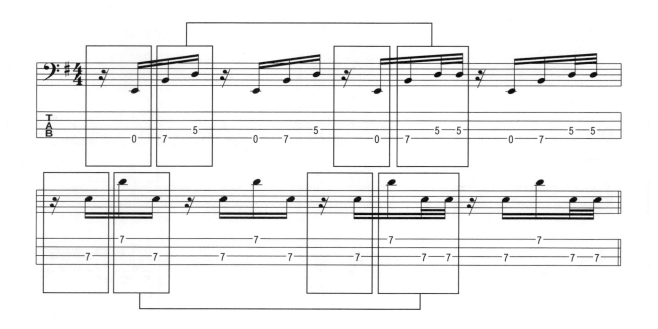

我們以紅色線條框起前半與後半拍，即可發現變化都集中在後半。更準確地說，是將十六分音符的第4點作均分。

CD Track12 0：10 ~

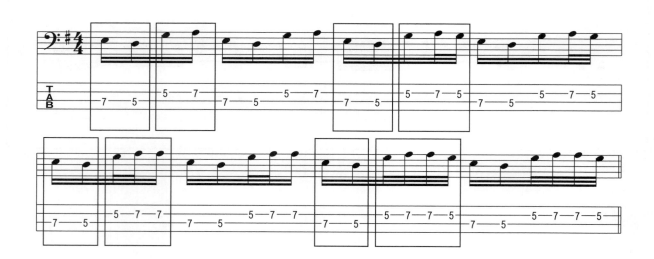

以上的練習，變化也都在後半。只是輪流在第3點和第4點，作均分動作。

CD Track12 0：21 ~

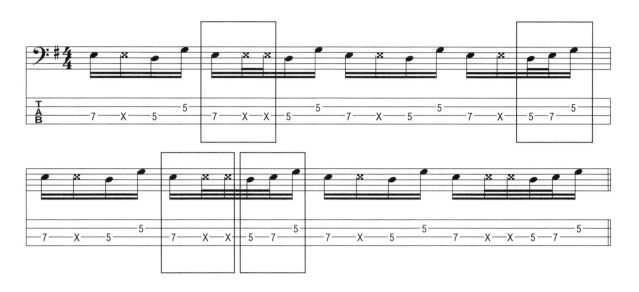

這裡的練習則是將均分置於第2點，以及第4點。

　　善用拍子的分割技巧，可以造成聽覺上瞬間密集的效果。只要適當地搭配，都能有效地強化節奏張力。

【鼓譜參考】

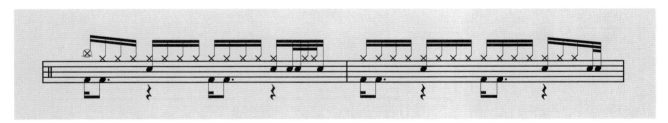

二十四分音符節奏練習（一）

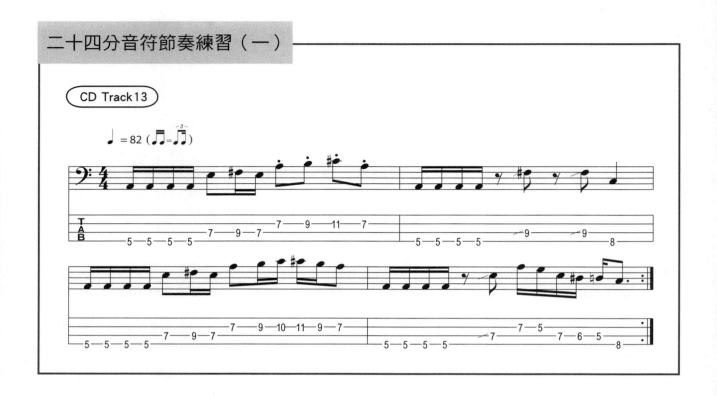

現在開始，我們要討論不同的音符切割系統。之前，我們多半都習慣「二分」的音符切割，例如將一個四分音符「二分」為兩個八分音符。或將一個八分音符「二分」為兩個十六分音符。

現在，我們要開始面對「三分」的切割系統。請見以下譜例。

CD Track14　0：00 ~

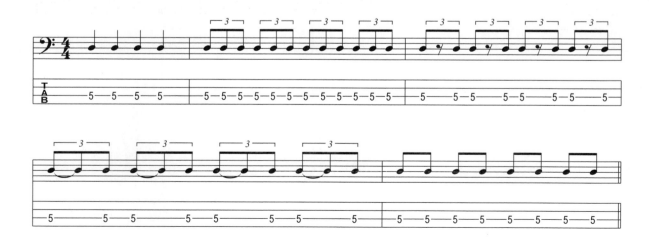

我們先將四分音符「三分」，形成「單拍三連音」。再來，可以在三連音上做變化，例如將第2點作休止，或將第1點做延伸。如此一來，儘管每一拍裡有兩個音，但與「二分」系統比較起來，整體節奏感覺大不相同。

這種節奏，一般稱為 "8 beat shuffle feel"。意思就是在八分音符的節奏裡，作出shuffle的感覺。這種節奏感覺，常被普遍地使用在藍調、鄉村、和搖滾樂裡。

下一個階段，我們要更進一步的作「三分」切割，這次的對象是八分音符。

CD Track 14 0：20 ~

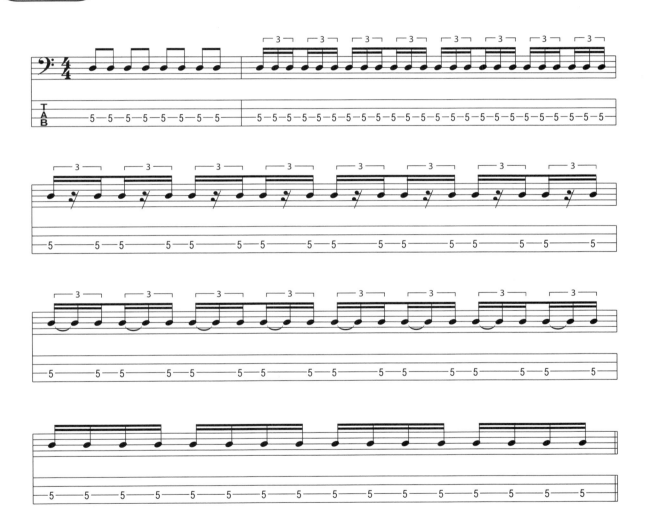

如果對八分音符進行三分，則會出現「單拍六連音」或是「半拍三連音」的狀況。同樣的，我們可以在半拍三連音的基礎上做變化。這樣的做法，可以把shuffle的感覺放進「半拍」裡面。

一般稱這種節奏為"half-time shuffle feel"。意思就是在半拍裡面，作出shuffle的感覺。在節奏藍調、放克和嘻哈音樂裡面，這種是一個很普遍的節奏類型。

以三分為基礎的音符切割，會造成截然不同的節奏律動感。有的時候，這種帶有輕重律動的節奏，會比死板的十六分音符更有魅力。以下，安排一些基礎練習，方便大家熟悉這種感覺。

CD Track14　0：41 ~

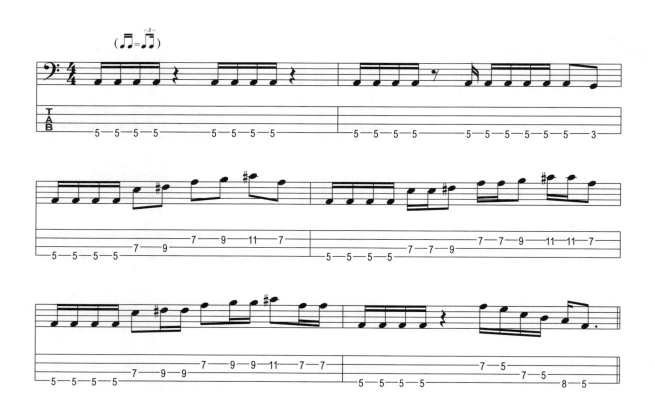

【鼓譜參考】

二十四分音符節奏練習（二）

CD Track15

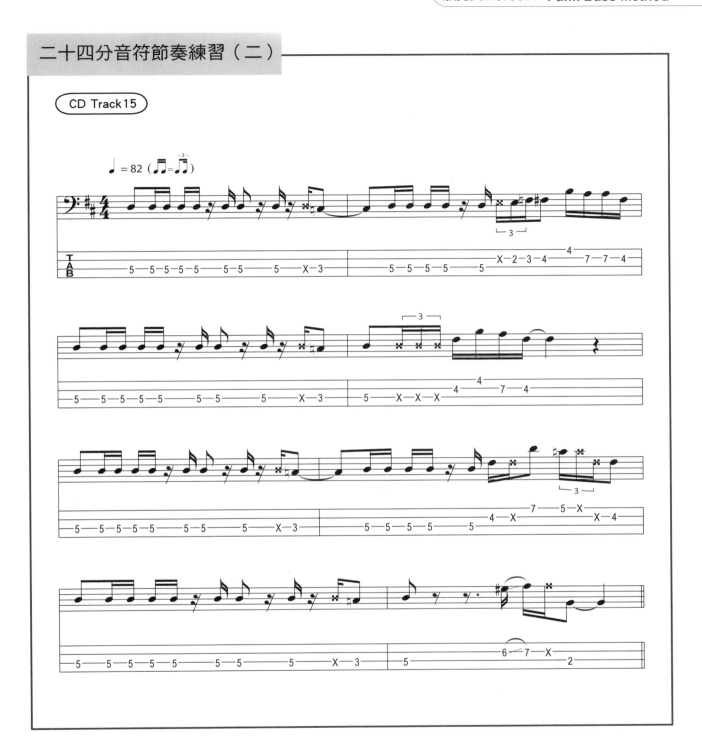

之前提到，half-time shuffle是一個以「半拍三連音」為基礎的節奏類型。我們可以直接進行以下的基礎練習。

CD Track16 0：00 ~

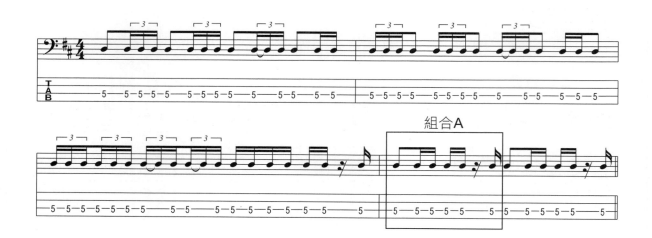

前兩小節的練習，目的是將後半拍和前半拍的三連音，轉成shuffle形式，形成34點和12點的half-time shuffle。第三小節則開始嘗試在第3點安排休止符。最後則產出我們階段性的結果，一個以兩拍為單位的「組合A」。

CD Track16 0：15 ~

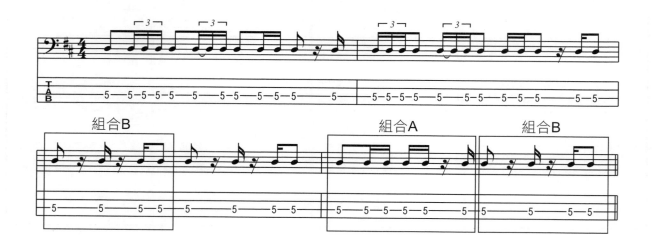

這組練習的重點在於休止符的放置。前兩小節將休止符放在第3點和第1點。之後就可以組成另一個以兩拍為單位的「組合B」。

最後就是結合AB兩個組合，成為一個完整的節奏模式（pattern）。這個模式即是本次主題的基本節奏點。

【鼓譜參考】

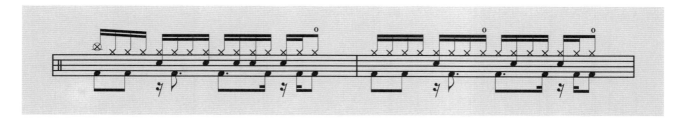

二十四分音符節奏練習（三）

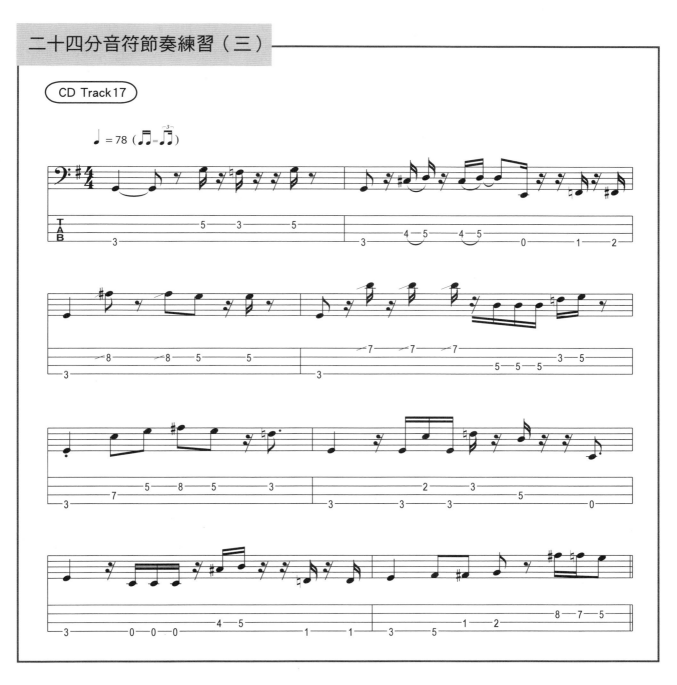

本次主題中，涵蓋許多不規則的十六分音符變化。依照往例，先做初步拆解的動作。

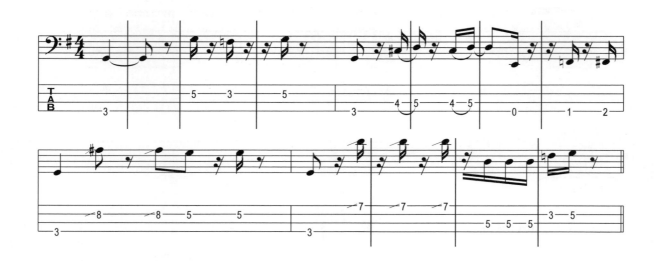

經過拆解可以發現，樂句中的即興成分很高，相對變化也較多。在此，我們先以常見的變化作為目標，並對這些變化作詳細的介紹。

CD Track18 0：00 ~

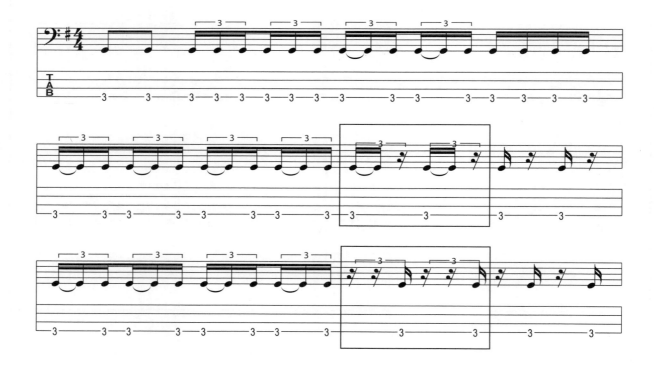

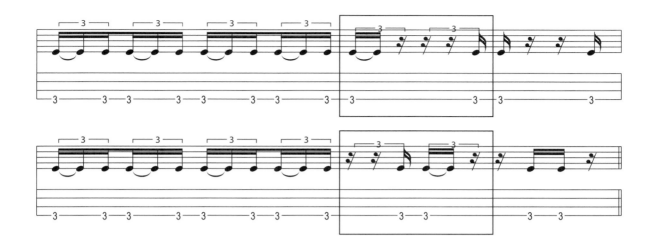

之前提過，half-time shuffle是以半拍三連音為基礎。所以，當我們看到一般十六分音符的1234點時，每一個點並不具有均等的音長。如以上第一小節所示，1、3點的音長甚至是2、4點的兩倍。

接下來就是放置休止符。當休止符被放置在24點、13點、23點和14點時，所產生的效果都會不一樣。如上面譜例所示。

以下的練習如同主題的濃縮版，每一個小節都有其練習重點，這些重點也都能對應到主題。

CD Track 18 0：20 ~

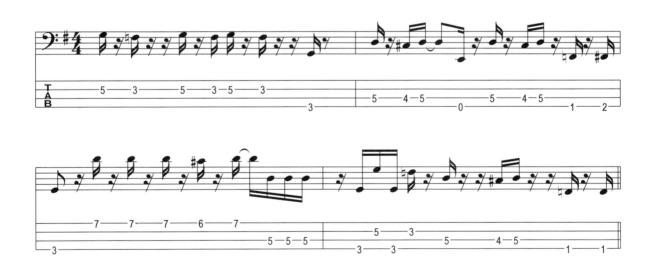

第一小節：重點在掌握第一拍13點，搭配第二拍24點的模式。
第二小節：重點在於延音音長的控制。
第三小節：重點在於連續24點的掌握。
第四小節：綜合練習，從第二拍的13點開始，接第三拍的23點，再接第四拍的24點。

【鼓譜參考】

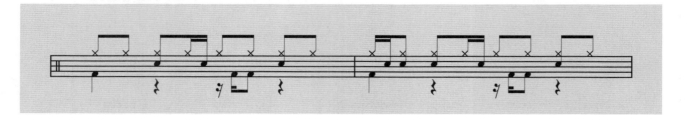

三、彈奏技巧訓練

搥弦和拘弦

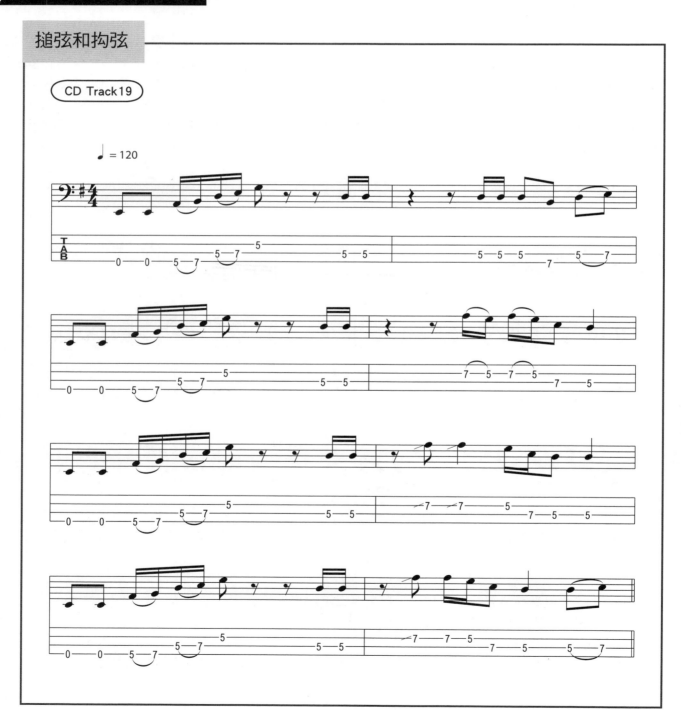

以下是搥弦（hammer-on）和拘弦（pull-off）的強化練習，可以增進我們對這種技巧的反應和掌握。需要注意的是，不論是以槌弦或拘弦來連結下一個音，兩音的音量比必須接近。

CD Track20　0：00 ~

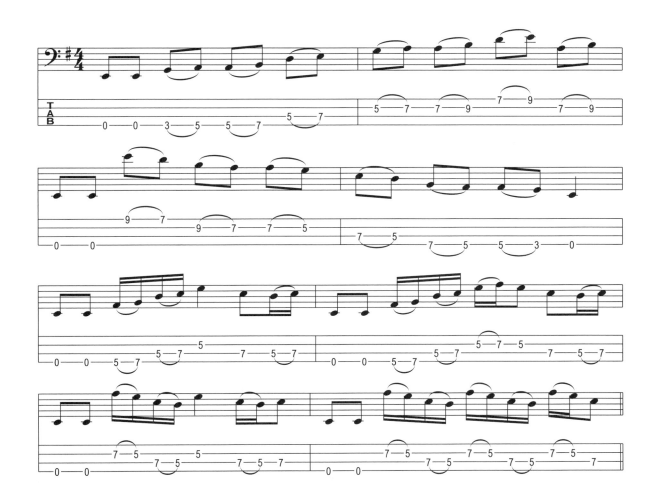

接下來，我們看一下節奏處理的部分。主題中存在許多，休止符和密集短促音的配合。我們將這些配合標示出來如以下圖示，並延伸成另一個類似的練習。

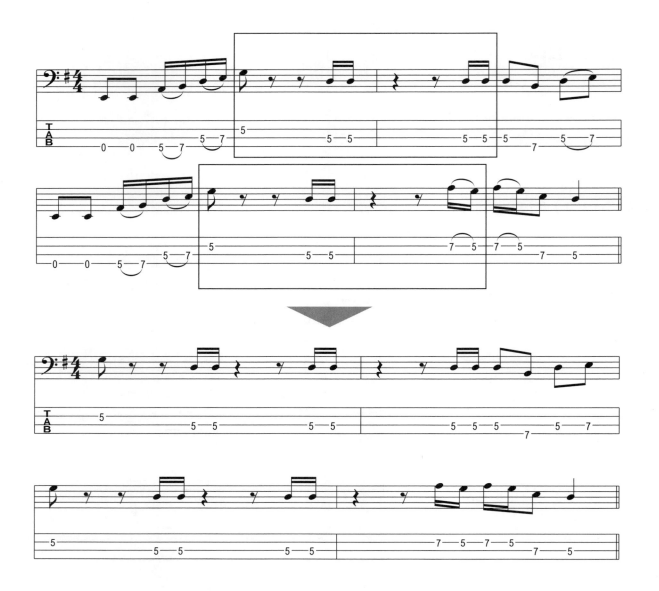

透過這個練習，我們可以感受到休止符和密集短促音之間的搭配效果。有了休止符的配搭，可以讓短促音更為明顯而突出。相對的，節奏感也會更為強烈。在放克樂的節奏安排中，我們會不斷地發現類似的手法。

【鼓譜參考】

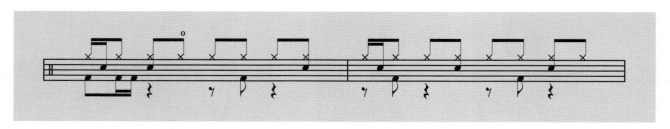

滑弦與顫音

CD Track21

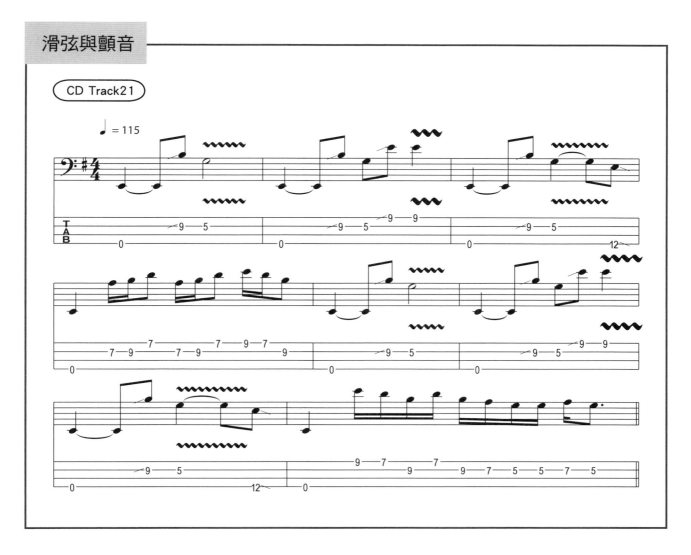

CD Track22　0：00 ~

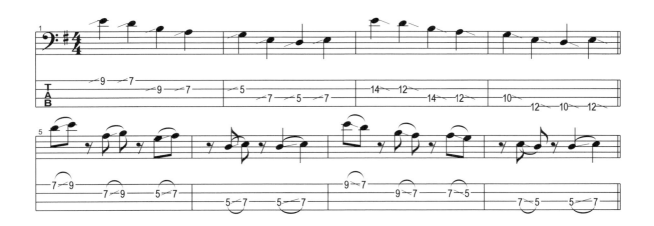

以上八小節都是滑弦或滑音（slide），但是差別在於：

●一二小節是由較低把位，「滑入」（slide in）我們要的音。
　三四小節是由我們要的音，向較低把位「滑出」（slide out）。
●而五到八小節，則是有明確起始音和終止音的滑弦。

CD Track22　0：27 ~

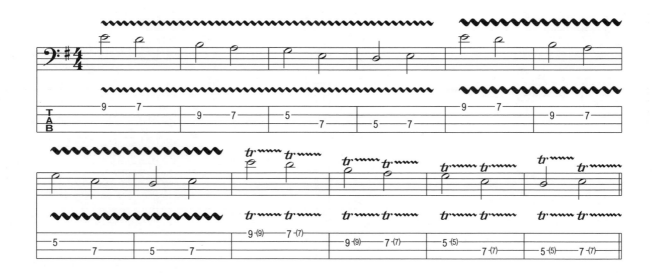

這十二小節都是顫音，只是振動的幅度和彈奏方式有所不同。

●前四小節的顫音（vibrato），是在按住某一個音後，不斷地推弦和鬆弦，讓音準上有所變化。是一種依靠琴弦垂直運動，所產生的效果。
●五至八小節則是較為劇烈的顫音表現（shake）。是在按住某一個音後，在前後半音之間，快速水平滑動，所造成的效果。
●最後四小節裡的顫音（trill），是由連續且快速的槌拘弦所造成的顫音效果。

　　這些都是弦樂器特有的彈奏技巧。練習這些技巧的主要目的，是為了將音樂所需要的表情，更細膩地呈現出來。

【鼓譜參考】

八度音跨弦彈奏

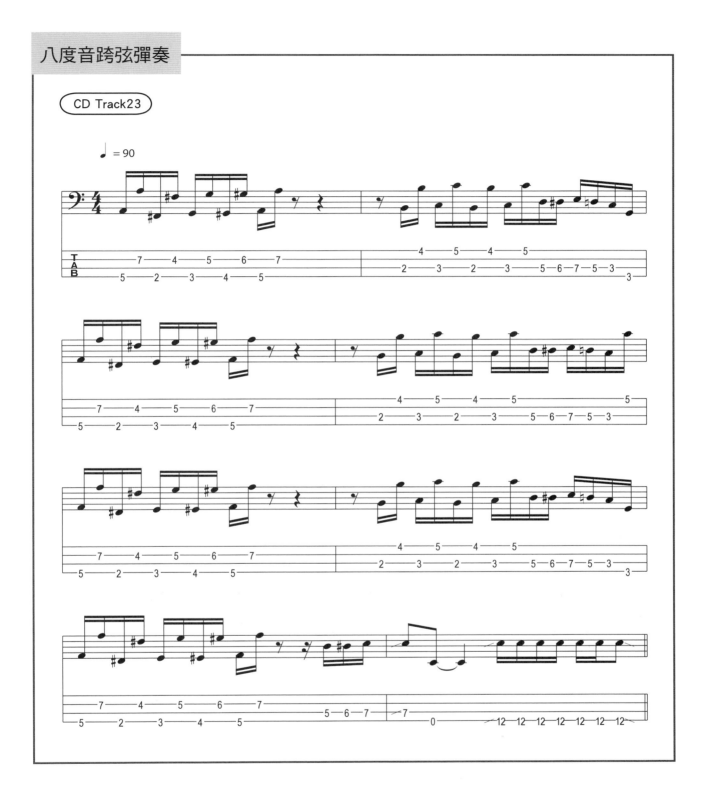

III

在放客和迪斯可的音樂裡，八度音跨弦（cross strings）彈奏是非常普遍且常見的。一般來說，右手部分是以食指撥彈根音，中指撥彈八度音。只要兩指跨弦準確，接觸琴弦面積相近，用力均勻即可。左手則多半保持固定的指型，只要按弦確實，並能控制音長與抑制雜音即可。

在以下的練習中，我們漸進增加左手移動的頻率和彈奏難度，目的在於讓左右手能相互協調適應，讓掌握度更好。

CD Track24　0：00 ～

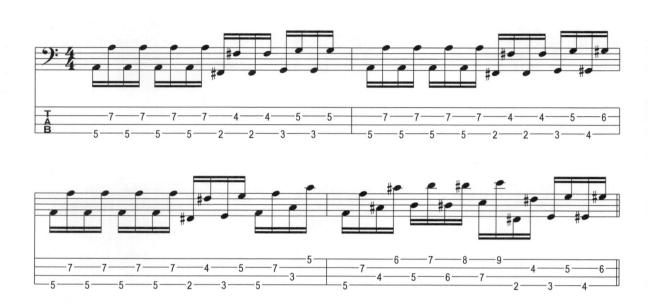

【鼓譜參考】

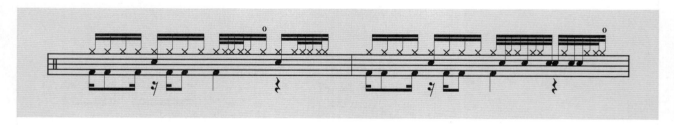

雙音彈奏技巧

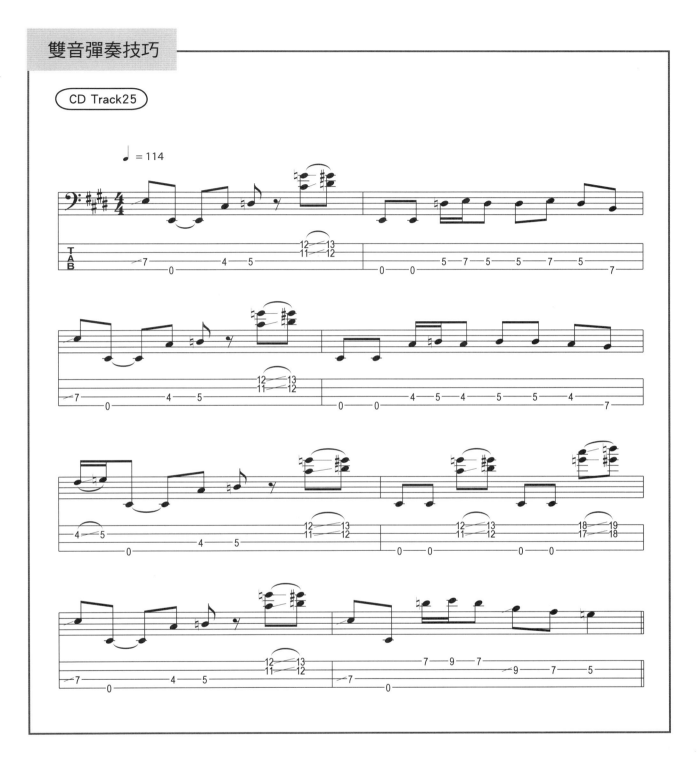

本次主題在於「雙音彈奏」（double-stop）的概念與使用方法。雙音彈奏能營造較為豐厚的聽覺效果，尤其當我們把雙音安排在較高音域時，更能凸顯這種感覺。

一般來說，雙音的選擇是以主音所在和弦為依據。所以，和弦的組成音將會是主要的選取對象。以E7和弦為例，E、♯G、B、D都是可以使用的音。我們將這些用音指型化，如下圖所示。

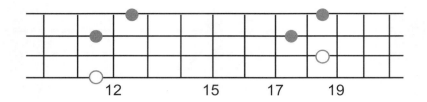

CD Track26 0：00 ~

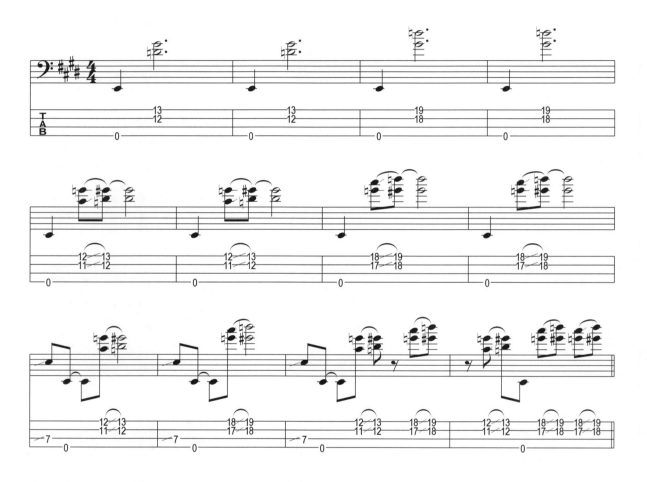

　　前四小節在於建立指型位置與聽覺記憶，讓自己習慣雙音彈奏的和弦感覺。五到八小節則是加上「經過音」後的效果。最後四小節則是一個完整的綜合練習。

【鼓譜參考】

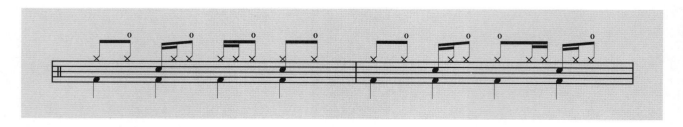

長距離指板移動

CD Track27

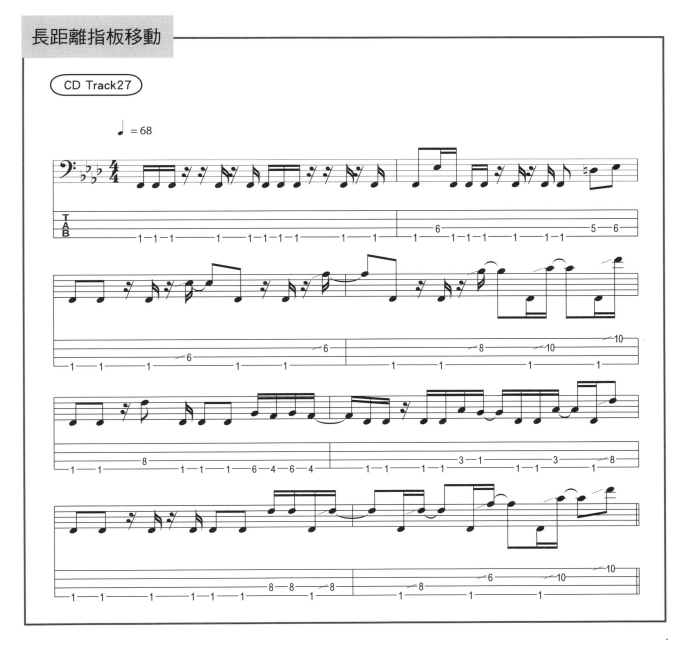

這次練習的是長距離的指板移動。不可否認地，在流行音樂裡，電貝士可說是鞏固低音最重要的樂器。電貝士狹長的琴頸與粗厚的琴弦，相當有利於生產低音，但也同時衍伸出彈奏不易的缺點。舉例而言，當我們在彈奏八度音時，為求低頻的豐富性，以及音階用音的延伸，我們必須被迫選擇距離主音較遠的八度音，如圖所示。

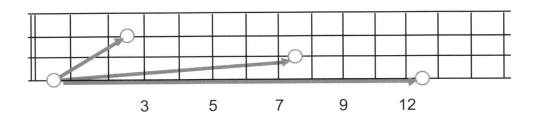

要準確且快速地在指板上，做長距離地反應和移動，需多作以下的練習。

CD Track28 0：00 ~

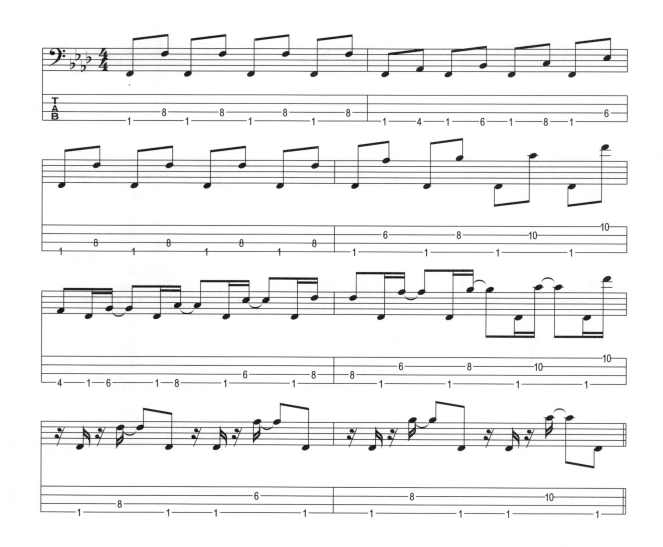

前四小節在節奏上是單純的，重點在於對目標音位置的鎖定，以及左手的快速移動和定位。之後則提高了節奏上的難度，尤其是在第4點出拍，又必須作延音控制，這個部分較為困難。

【鼓譜參考】

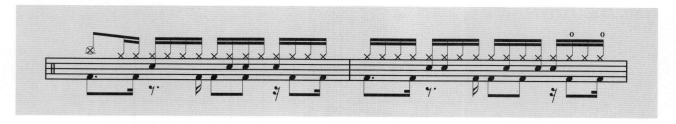

彈片的使用

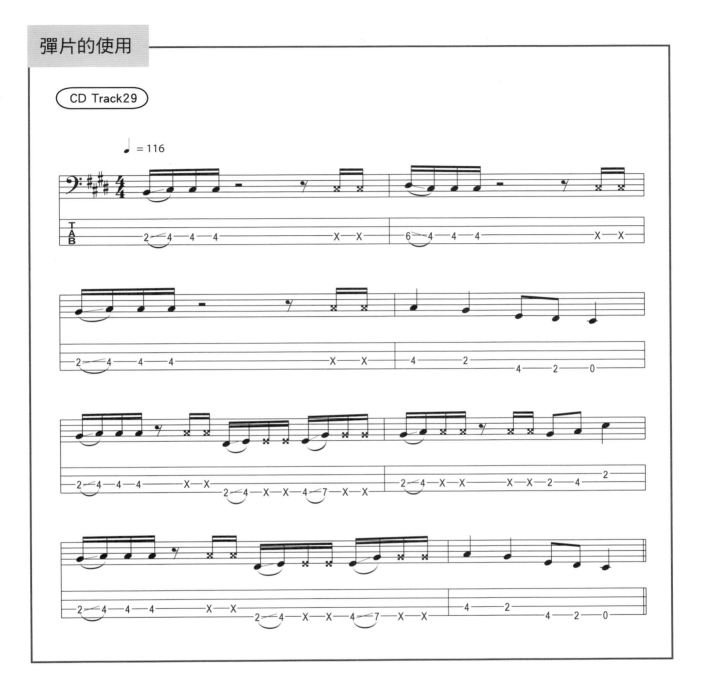

相較於吉他,使用彈片(pick)彈貝士的機率似乎較少。但使用彈片彈奏確實有其重要性,原因在於其特殊的音色表現。不同於指彈的溫潤肥厚,彈片彈奏的平扁乾硬,可以為音樂帶來很不一樣的感覺。

一般來説,為了增加彈奏的效率,使用彈片多半是以「下上交替」的動作為主。儘管下與上的撥彈,會因為接觸琴弦的角度、施力的方向、動作的限制等等,存有音色音量上的差異。但彈片使用的重要性,卻不會因此而有所影響。

CD Track30　0：00 ~

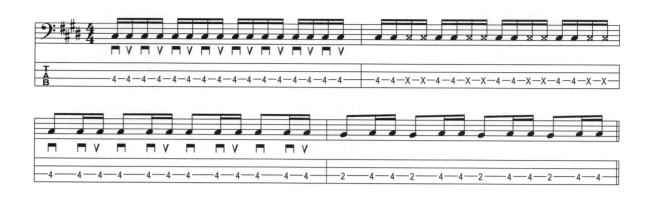

　　這幾小節的練習目的在於，習慣右手握持彈片，並做規律性的下上交替動作，其中包含了左手悶音的部分。

CD Track30　0：13 ~

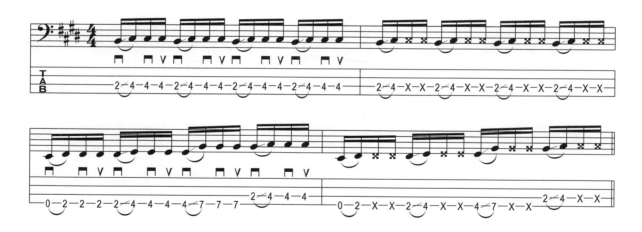

　　上面的練習加入了左手滑弦的動作，目的在於協調左右手不同方向的運動，並在滑弦時，保持一致的速度與穩定的節奏。

【鼓譜參考】

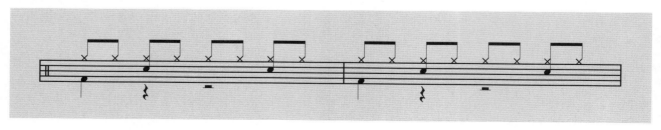

第四弦降半音

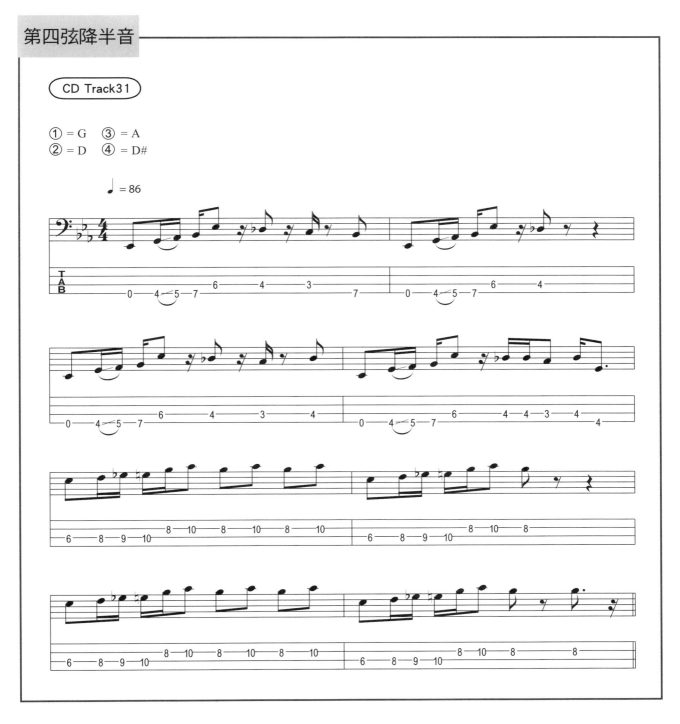

CD Track31

① = G ③ = A
② = D ④ = D#

♩ = 86

有時為了配合歌曲的調（key），同時又想保有低音效果時，貝士手通常會選擇調整琴弦音準的設定。以本次主題為例，貝士可將第四弦（E弦）降半音，讓最低音可以到達♭E（♯D）。此舉最大的影響是，音階指型會因為基準音的重設而改變。

從以下同一句型兩個八度的例子中，我們可以發現原本音程之間的固定指型，會因為基準音的重設，而有改變。最好的克服方式就是，在高低兩個八度之間練習同一個樂句，並在彈奏時提醒自己注意。

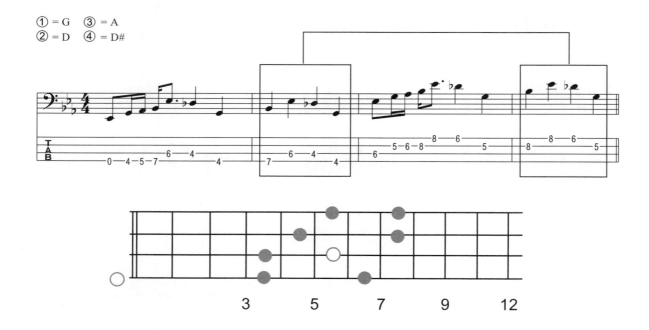

在做第二條旋律的上下八度練習時，也會遇見相同的情況。建議可以依照上面的方法，試著找出其中的差異。

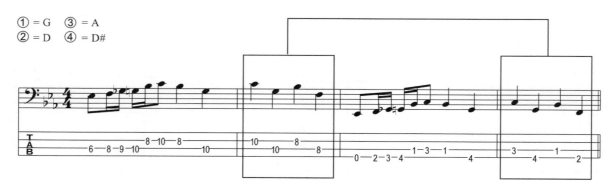

【鼓譜參考】

四、Slap技巧練習

基礎 thumbing 動作

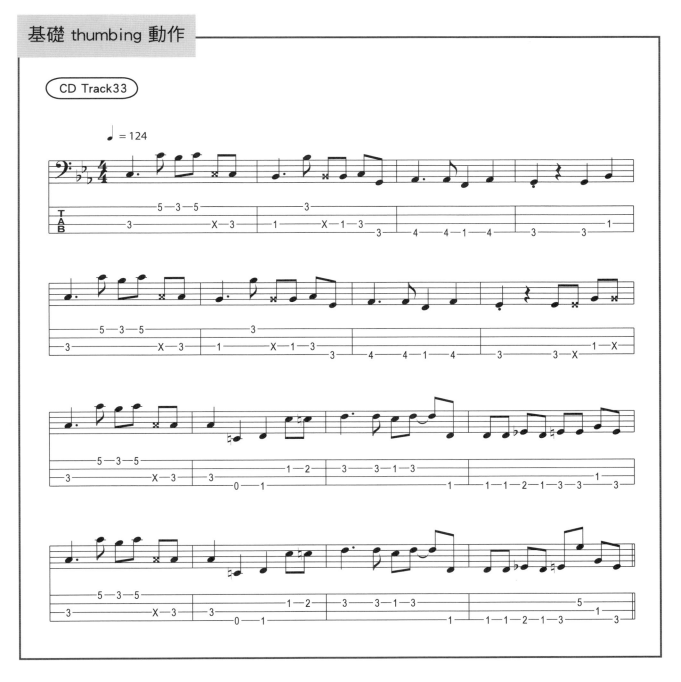

CD Track33

♩ = 124

Slap是一種模仿打擊樂器效果的彈奏方式，在七零年代初由Larry Graham大量使用後，逐漸為人所知。歷代以slap技巧見長的名貝士手不計其數，例如Funk Rock的Flea、Les Claypool，Funk Pop的Louis Johnson、Mark King，Fusion界的Stanly Clark、Marcus Miller、Victor Wooten，和Stu Hamm等等。

Slap這種技巧所產生的聽覺和視覺效果，確實有強烈的吸引力，這也是讓無數的貝士玩家們趨之若鶩的主要原因。

Thumbing是一開始練習Slap的基本動作，右手拇指的內側為主要的觸弦區域，接觸琴弦時必須準確且力度集中，手腕帶動拇指關節的甩動動作必須自然順暢，這樣所產生出來的聲音才會飽滿有力。

CD Track34 0：00 ~

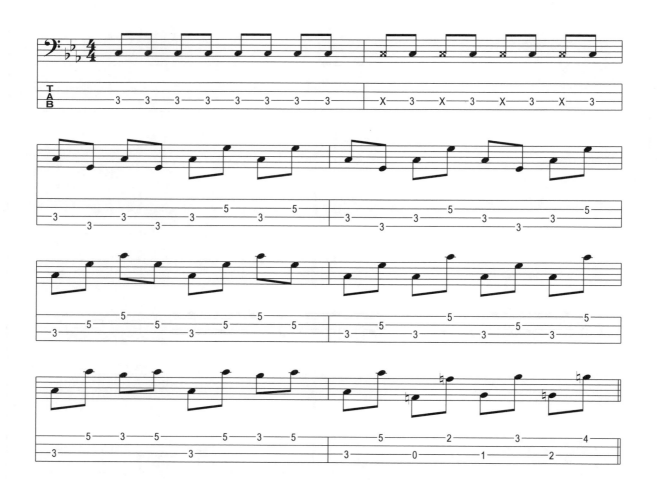

比較需要注意的是，在拍擊不同弦時，由於琴弦粗細有異，以至於接觸面積有所差別，需要習慣觸弦瞬間的感覺，並多加修正擊弦的角度與力度。

【鼓譜參考】

Thumbing 與 Plucking（一）

CD Track35

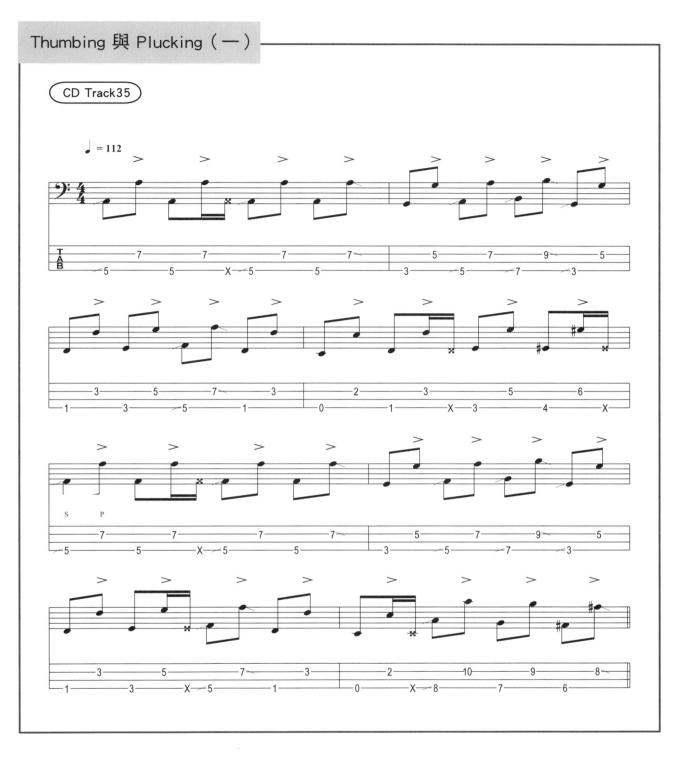

熟悉基本的thumbing後，可以開始plucking的動作。顧名思義，plucking就是以右手食指或中指拉扯琴弦。我們可以將plucking視為是thumbing的接續動作。以下面練習為例。主音部分是以thumbing處理，而八度音則是以plucking完成。熟悉基本運作後，再加入左手滑弦的動作。

CD Track36) 0：00 ~

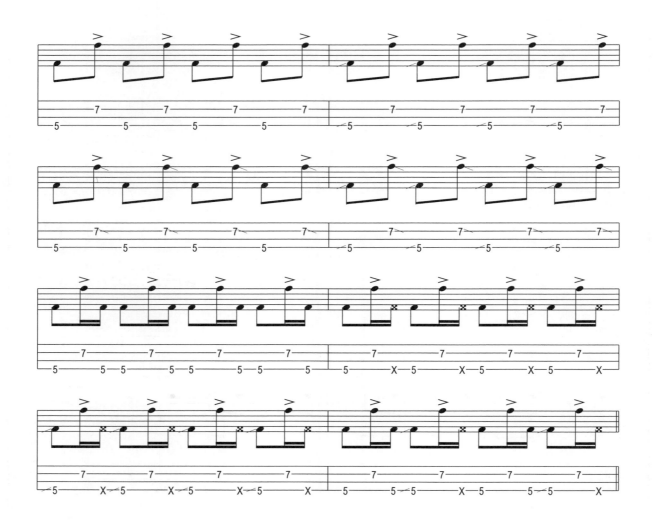

　　之後，我們補上少量的十六分音符變化。比較困難的是，每一拍的第四點必須補上一個 thumbing動作，這將會造成接續下一拍的反應時間縮短。如果再加上滑弦，會讓難度再增加。

【鼓譜參考】

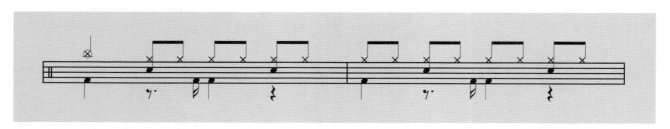

Thumbing 與 Plucking（二）

CD Track37

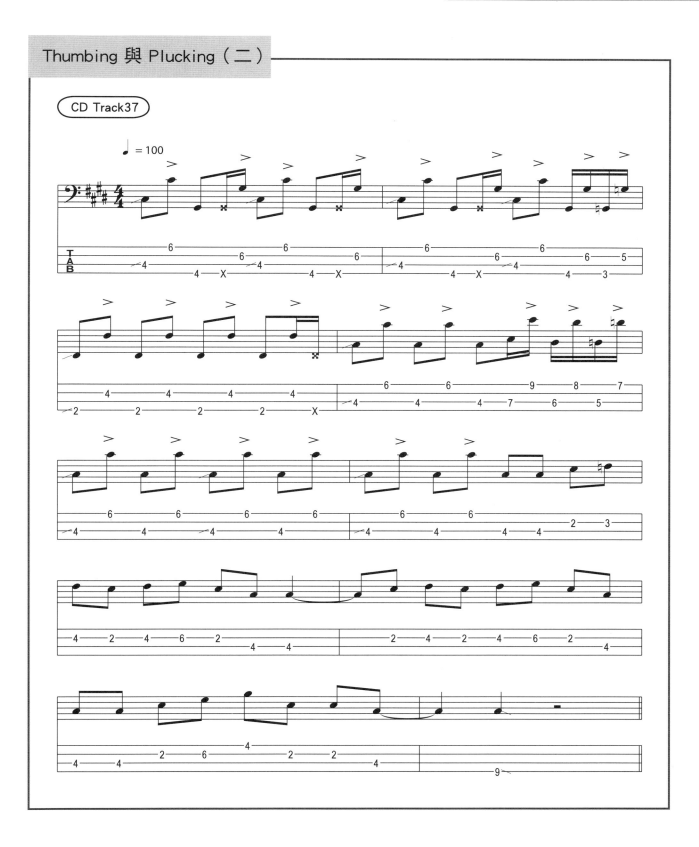

延續上一次的主題，我們再增加一些Slap的練習材料。

CD Track38　0：00 ~

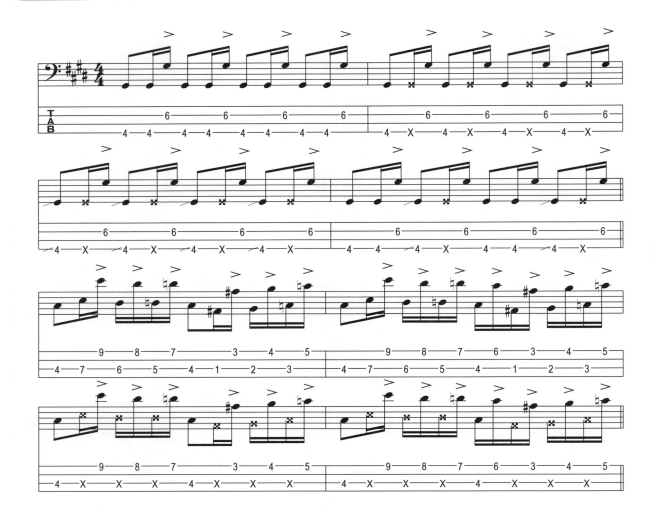

　　在前四小節裡，等於是把一個thumbing和一個plucking，壓縮在後半拍裡完成。因此，thumbing和plucking之間的反應時間縮短，意味著我們的動作必須更流暢自然。再配合悶音和滑弦的左手動作，增加音符的表情。

　　後四小節是更密集的動作。右手部分，必須先能彈奏流暢，才能分心處理左手的移動和悶音的控制。目標是彈得準確、清晰且快速。

【鼓譜參考】

Double-Plucking 動作

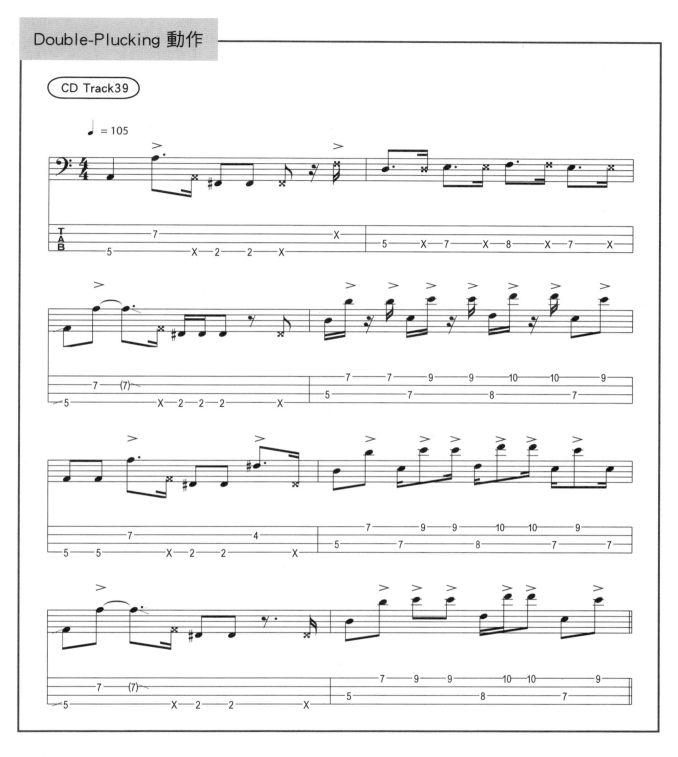

CD Track39

一般狀況裡，我們多半只用右手食指作plucking。但有時為了處理相當接近的兩音，僅靠食指的反應和速度，有些辛苦，也容易失誤。建議平時練習時，儘量交替地使用食指和中指來做plucking。一方面可以應付密集的plucking需求，也可以延長手指的耐力。

以下的練習，儘可能地交替使用食指和中指，除了注意動作的流暢之外，連續plucking之間的音量和音長的控制，也需要注意。

CD Track40　0：00 ~

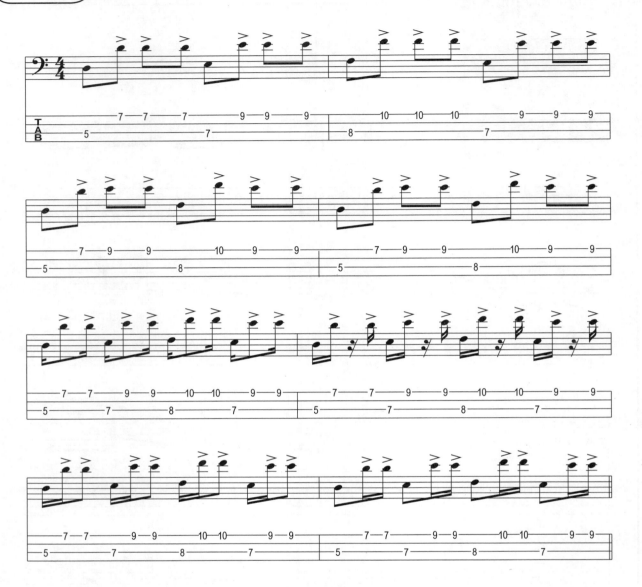

【鼓譜參考】

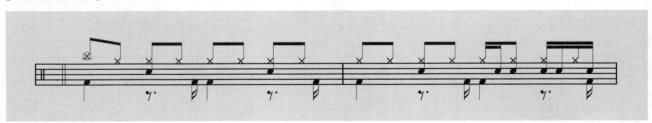

十六分音符樂句練習

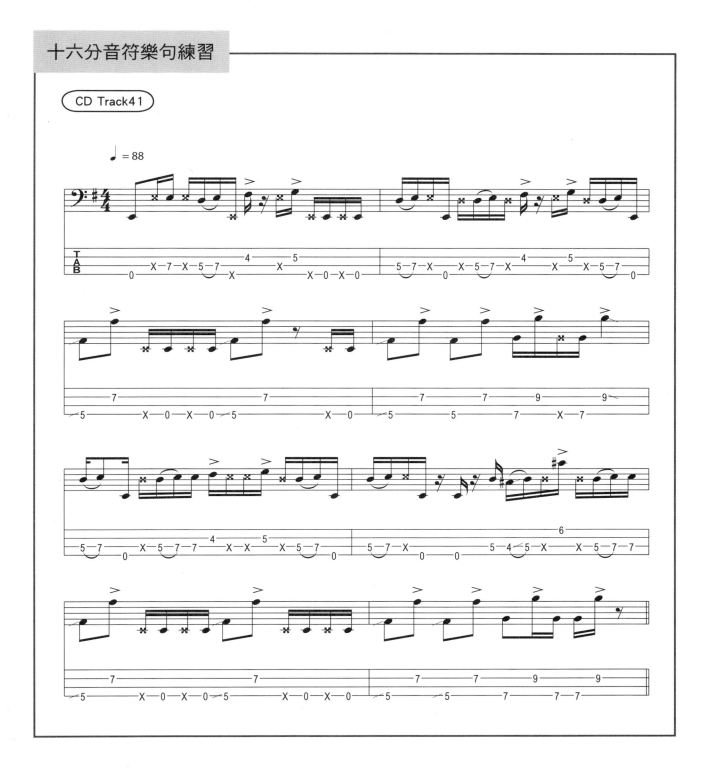

　　本次主題,將嘗試在密集的十六分音符節奏裡,使用slap技巧。一開始所面臨的困難,多半在於速度、力度和準確度。最直接的方式就是機械化的練習。透過持續練習,很快就能適應和習慣。

　　同時,聽覺方面也會自然地被強化。當我們放慢速度練習時,每一個聲響會透過聽覺而被自然地記憶起來。當每個聲響及其連結的印象逐漸深刻後,分辨音樂中的樂句將不會是難事。

如同以往,我們針對主題的需求,設計了以下的練習。

CD Track42　0：00 ~

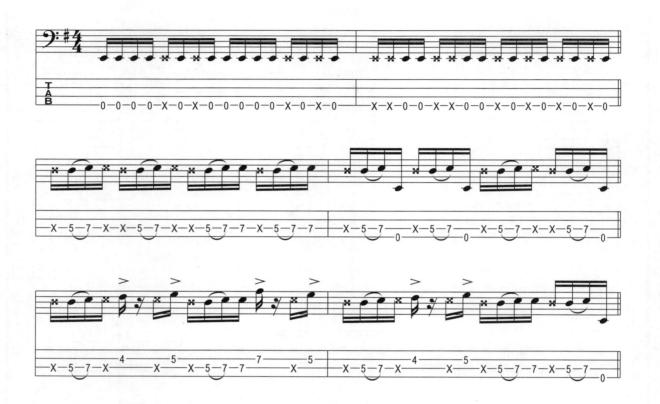

單靠右手thumbing的動作,很難持續地填補每一個十六分音符的空缺。以此,我們可以倚靠左手,來彌補這個缺點:只要在一拍四點的情況下,補上一個槌弦動作,就可有效地減少右手的一個thumbing。上面練習的三四小節,就是這種「補點」的概念。

【鼓譜參考】

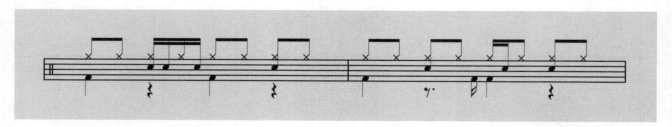

五、用音選擇與樂句架構

屬七和弦樂句應用

CD Track43

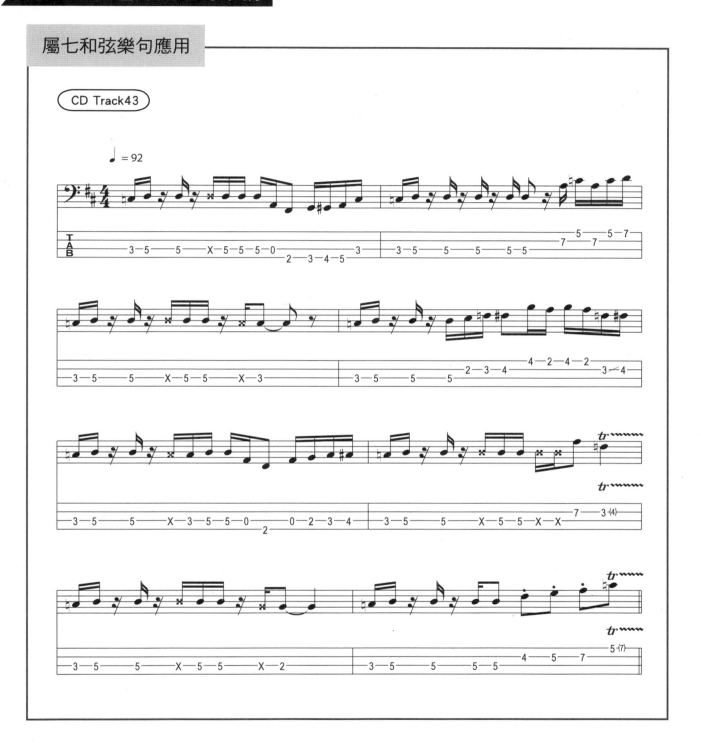

我們可以透過以下的練習，熟悉以D為主音的屬七（Dominated 7）和弦組成音，以及在音階音與經過音的連結下，所形成的旋律線條。

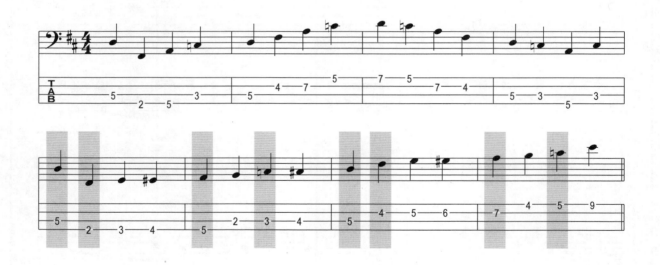

試著以慢速反覆彈奏前四小節，直到能清楚地想像這些音在指板上的位置和分布。和弦組成音之所以重要，是因為大部分的旋律線，都是由所屬的和弦音架構出來的。

五到八小節，則是用音階音和經過音，來填補和弦組成音之間的空隙，形成一個簡單的旋律線。練習旋律線時，也要不斷地再確定原有的和弦組成音，並反覆聆聽前後的差異。

有這樣的認識後，我們再來分析主題中的實際樂句。

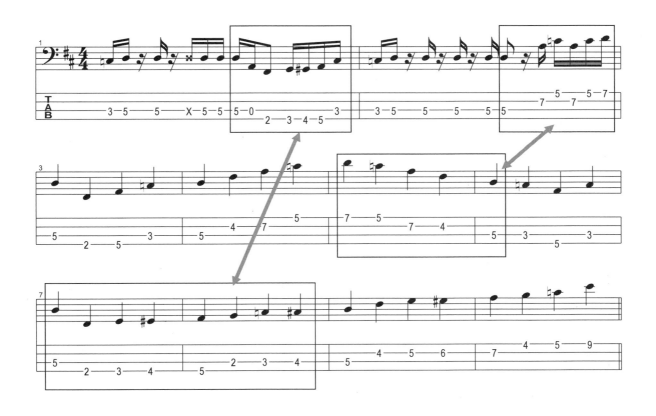

透過相互對照和參考，可以清楚看出組成音與實際旋律的關聯性。這種關連性的培養，是所有樂句架構的基礎，也是一種綜合能力的養成，其中包括樂理知識、聽覺辨識與引導、指板把位的熟悉等等。建議在掌握重點之後，回到主題中，試著分析其他句子，並反覆練習。

【鼓譜參考】

屬七和弦與Mixolydian調式組合

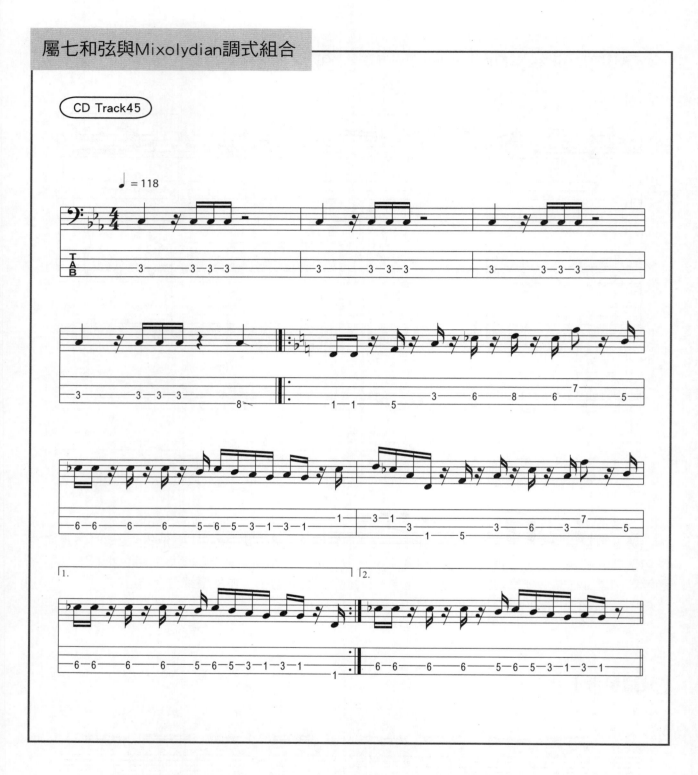

CD Track45

　　分析是學習樂句的第一步。若在彈奏之前，便能了解樂句的構成、和聲（harmony）的基礎、音階（scale）調式（mode）的應用，將會大幅增加學習的速度與練習的效果。

　　本次主題中的樂句，是以F為主音的屬七和弦（dominated 7 chord）作為基礎，應用Mixolydian調式作為用音參考。以下是屬七和弦與Mixolydian的對應練習。

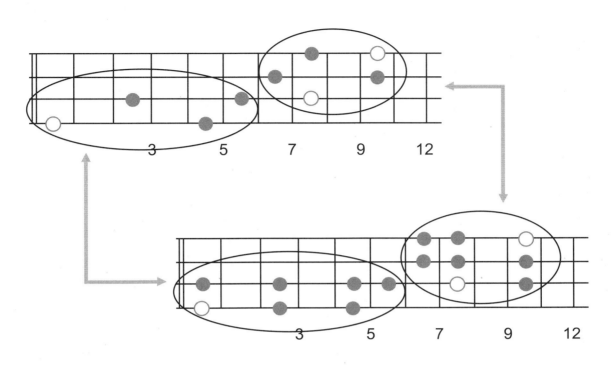

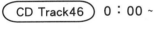

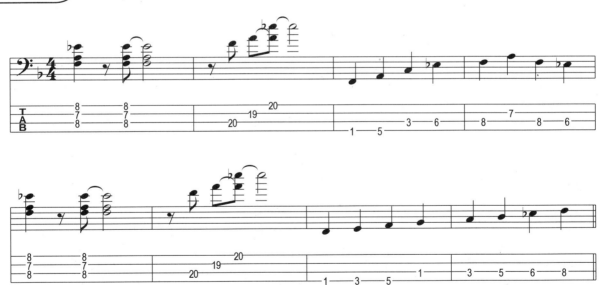

　　建議先透過前兩小節的F7和弦彈奏，熟悉和弦所發出的聲響，再進行三四小節的和弦內音練習。接著則是認識屬七和弦的對應調式Mixolydian。最後，再透過以下的比較分析，即可了解Mixolydian的應用。

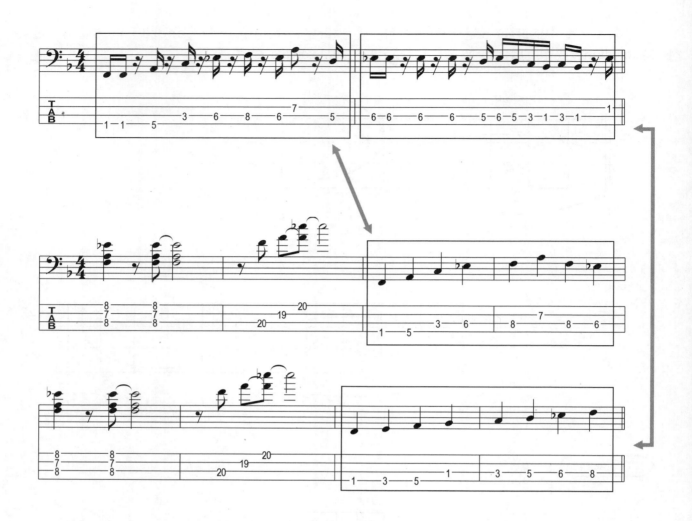

　　主題中的樂句，即是以屬七和弦和Mixolydian調式為基礎，所架構出來的。再搭配上複雜的節奏表現，就能讓整個樂句更有吸引力。

【鼓譜參考】

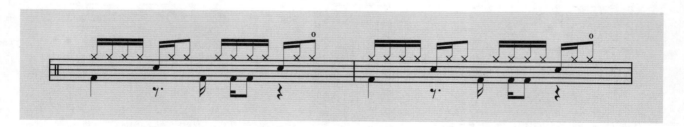

小七和弦與Dorian調式組合

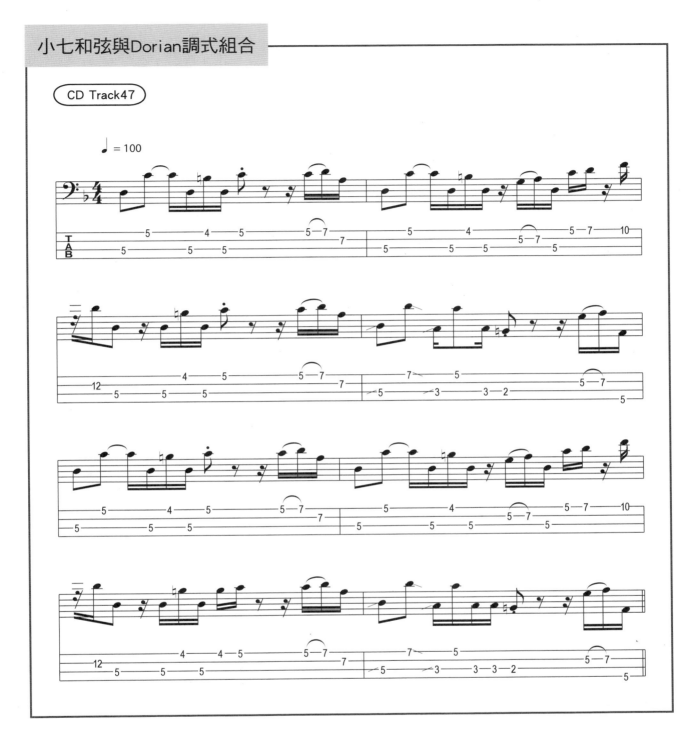

Dorian是一個經常被使用的調式之一，偏屬小調系統，與小七和弦（minor7）相對應。以下的練習是以小七和弦作為和聲背景，來練習和弦組成音和調式用音。

就以D為主音的Dorian而言，作為小三度的F、作為小七度的C，以及作為六度音的♯C（或♭D），都是重點用音，也都能與小七和弦在聽覺上相呼應。

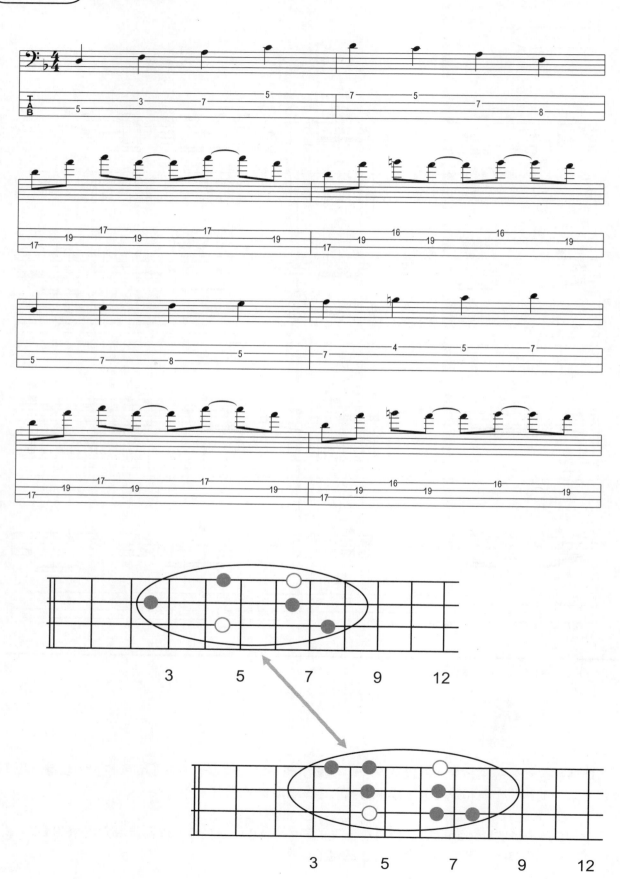

當聽覺習慣了和弦與調式的搭配，即可開始學習應用。以主題為例，我們把重要的地方標示出來。

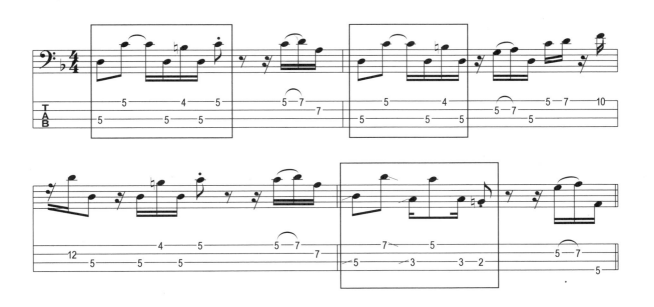

不難發現，為了突顯小七和弦和Dorian的感覺，在用音的安排上，特別以C和♯C（或♭D）為主，並以「延音」或「對比」方式強調。了解這個概念之後，可以將此法應用在即興的用音安排上，藉由小七和弦和Dorian調式，來表現小調的特質。

【 鼓譜參考 】

Phrygian調式應用

CD Track49

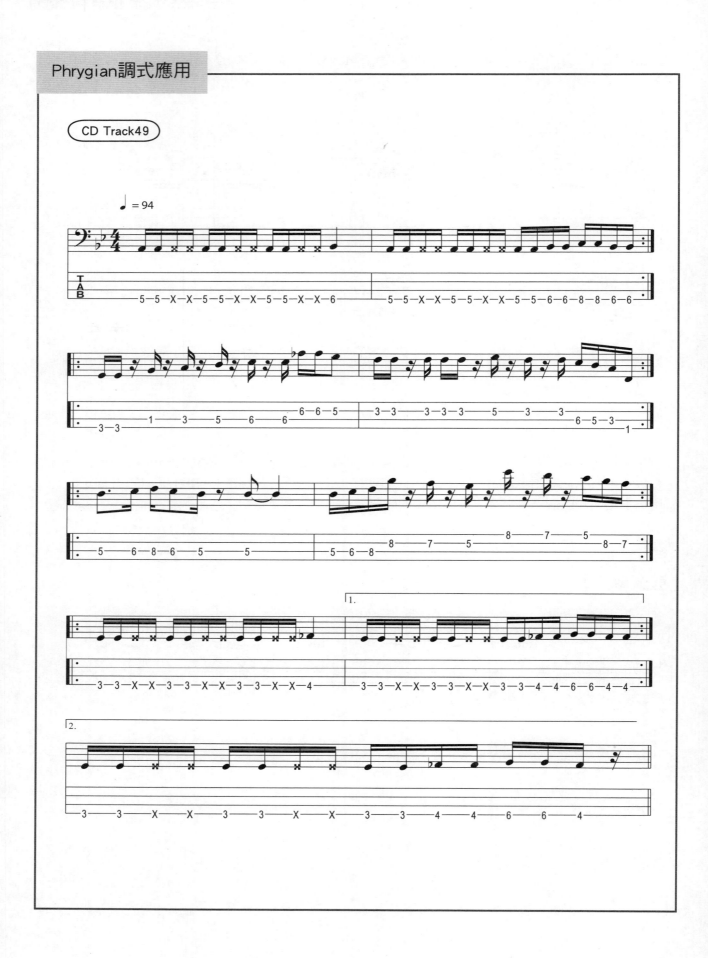

這是一個以Phrygian為基礎的樂句訓練。以下是G Phrygian（以G為主音的Phrygian）的用音練習，以及用音的指板分佈圖。

CD Track50　0：00 ~

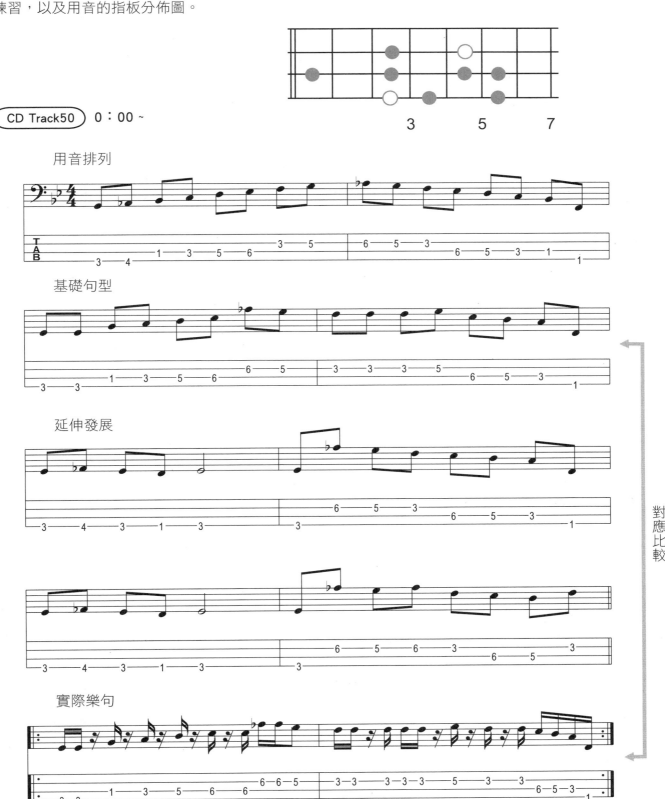

　　除了以G為主音的Phrygian之外，主題中的另一個段落，轉變成以D為主音的Phrygian。雖然使用的調式一樣，但由於主音改變，指型分佈也有所不同。

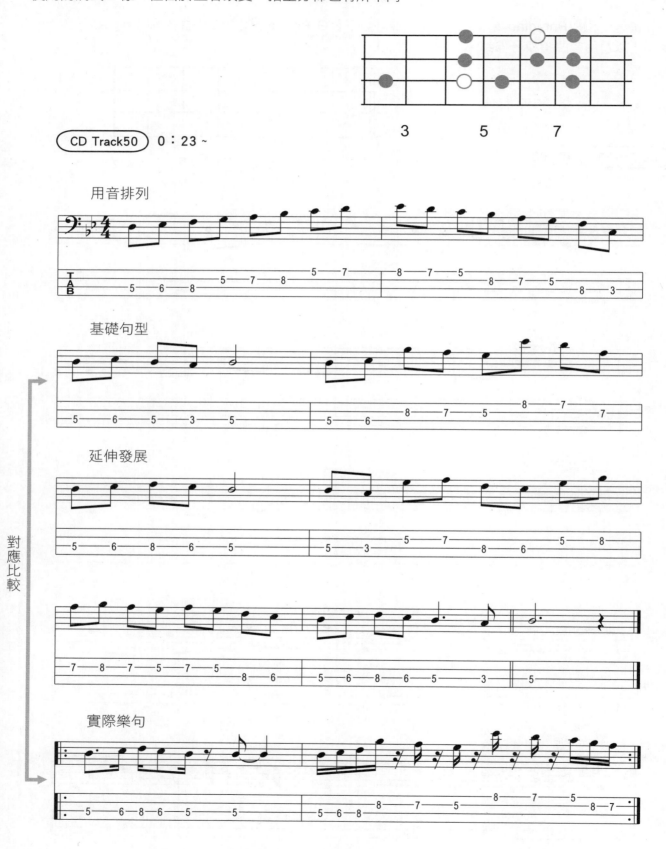

以上是由調式用音排列，到基礎句型架構，再到主題完整樂句的演進和對比，如此便能更清楚的了解Phrygian的應用。

【鼓譜參考】

六、樂句發展與即興練習

小調五聲與藍調音階的應用

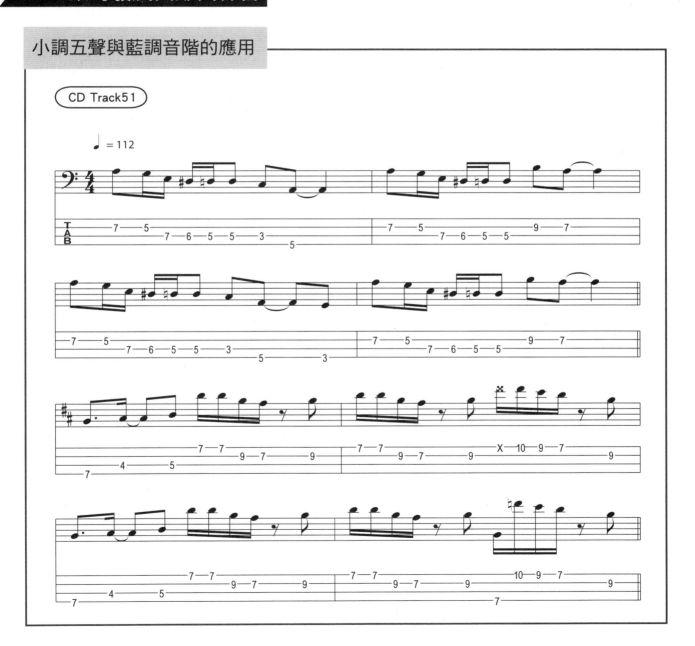

在這個主題裡，我們將會討論較多關於音階應用，與樂句發展方面的概念。首先認識的是「小調五聲音階」（minor pentatonic scale）和「藍調音階」（blues scale）。以A作主音為例如下：

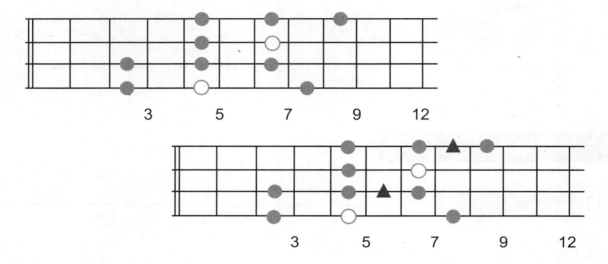

CD Track52 0：00 ~

小調五聲音階

藍調音階

對應比較

實際樂句

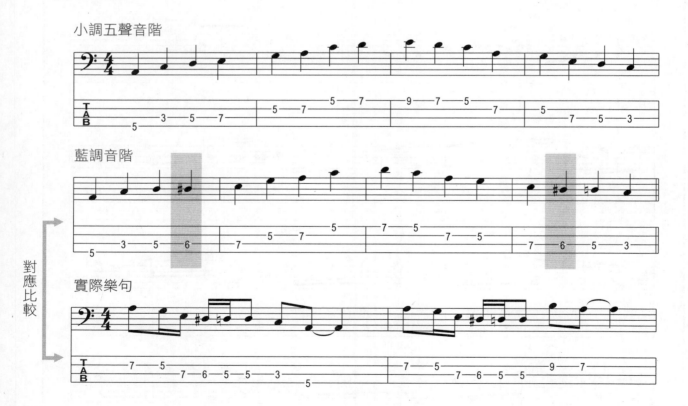

比較兩種音階指板圖，會發現兩者的相似度極高，只差在♯D（或♭E）這個音。這也代表了，這兩種音階有相當高的交替使用率。至於應用，我們可以參考主題前四小節主樂句，便可了解。

　　現在開始換一個調（key），也就是換一個音作主音。以下是以B作主音後的音階狀況。我們再整理一次指板圖，並以此解說樂句的發展概念。

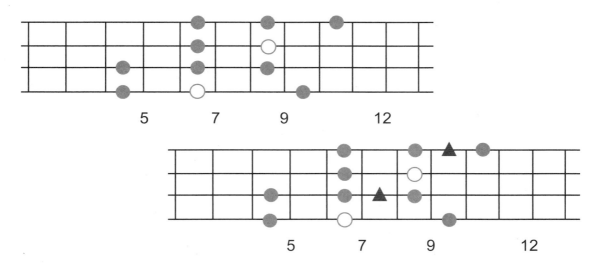

CD Track52　0：19 ～

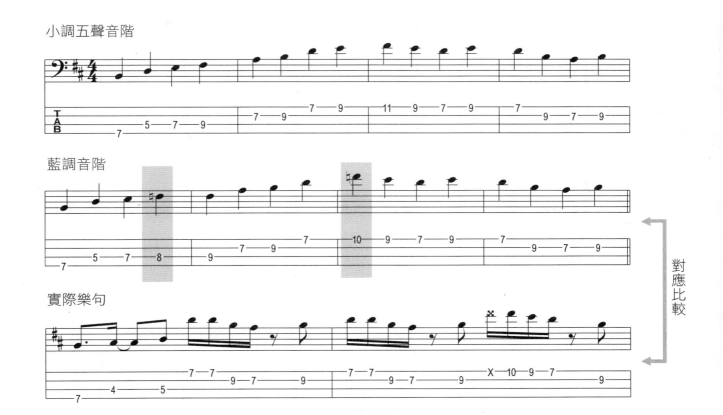

　　現在把主題中的樂句引進分析。五至八小節的樂句的前兩拍是整個句型的起始，之後則可視為一個自由發展的空間。我們可以利用這個空間來作即興演奏，意即置入自己的用音和節奏安排。先把可能的範圍縮小，方便我們具體地學習。

用音材料方面：如之前的介紹，可以使用以B為主音的小調五聲和藍調音階。節奏安排方面：則先以簡單而制式的八分音符配置為主。

CD Track52　0：38 ~

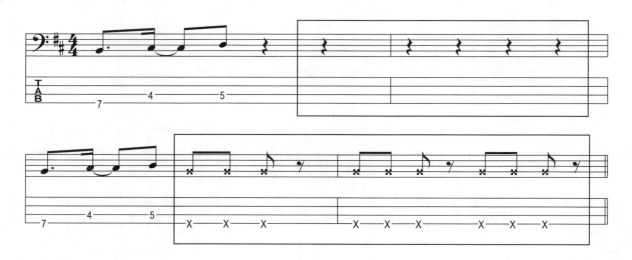

接下來就是將音階用音「填入」節奏點的位置上。原則上，音階內音都是可以運用的材料。安排好後，再以聽覺加以「修正」為一般樂句型態。以下為兩組實例。

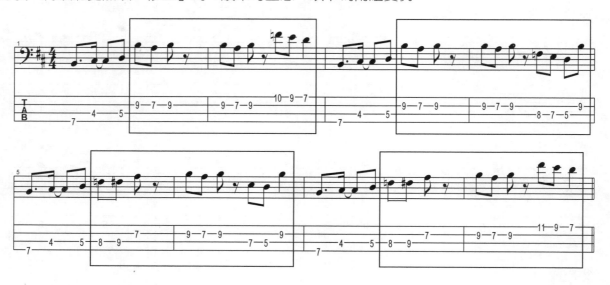

也可以依照自己的意思安排用音，直到熟悉音階的運用，以及樂句掌握為止。下一個階段，可再依此法修改節奏，鋪設自己喜歡的節奏點，並安排用音於其上，作出不一樣的變化。這就是樂句發展的基礎訓練。

【鼓譜參考】

過門的設計概念

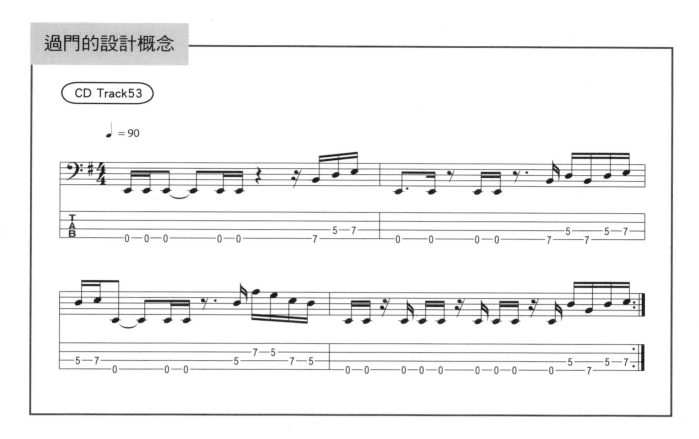

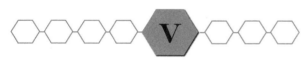

　　確定基本節奏拍點後,將會發現這是一個以兩小節為一單位的樂句設計。每一小節的後兩拍是開放給過門(fill)的空間。一般來說,過門有接續或補足段落的功能。

　　過門也多半是即興下的產物。可以藉由以下的練習和方法,增加在即興方面的材料蒐集、組合、架構和編寫的能力。

一開始，先儘量把材料簡單化，以下面指板圖上所標示的用音作為材料。

接著開始進行用音組合的工作，把這些用音放在兩拍的限制內。以下是一些簡單的範例。CD內右聲道是基本節奏，左聲道則是以下的即興組合。

CD Track54 0：00 ~

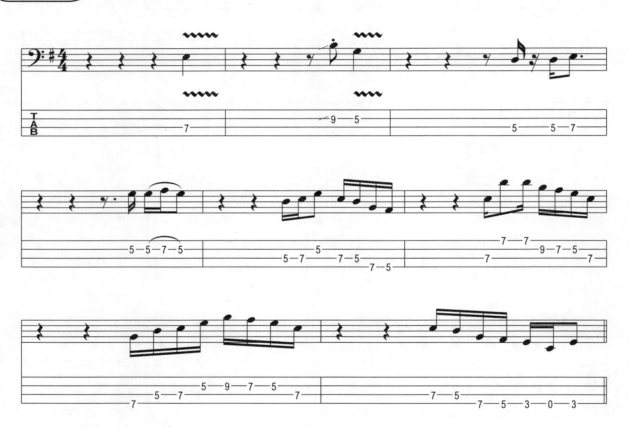

【鼓譜參考】

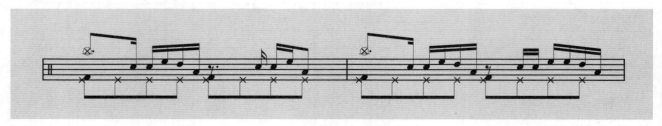

樂句的還原與複雜化（一）

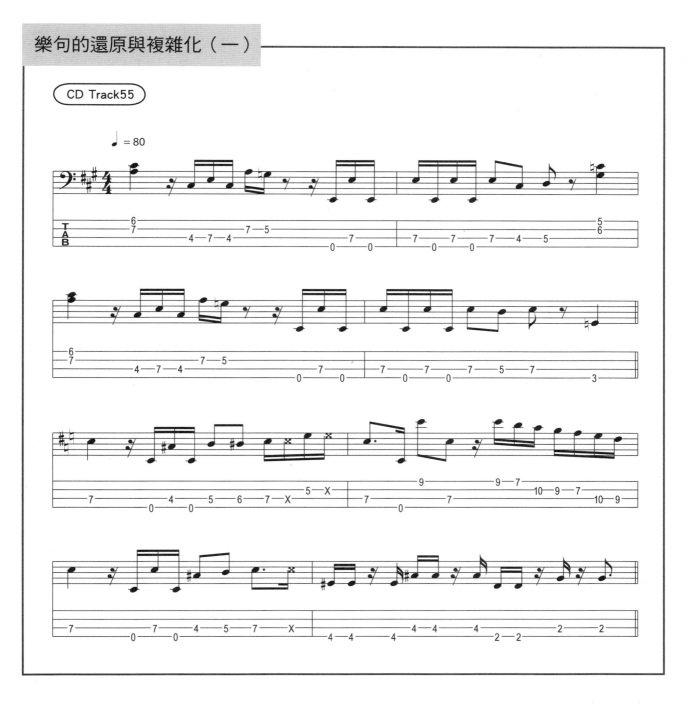

本次主題要討論一些關於詮釋樂句的概念，首先是「樂句還原」。

有些樂句聽起來豐富華麗，用音多且雜。當我們把注意力放在複製每一個音符時，往往會遺漏掉最重要的節奏安排，而抓不到音樂要的節奏感。

以下，透過樂句還原和逐一對照，來認識這個概念。

CD Track56　0：00 ~

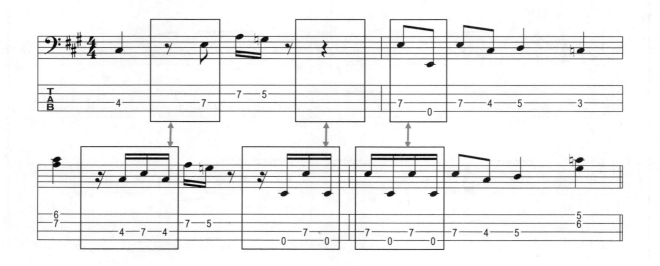

　　比較後可發現，三四小節是一個「複雜化」後的句子。第一小節第二拍，和第二小節第一拍，都增加了用音。而原本標示為休止符的第一小節第四拍，也增添了具有引導作用的用音。

　　請試著自行比較下一段。

CD Track56　0：15 ~

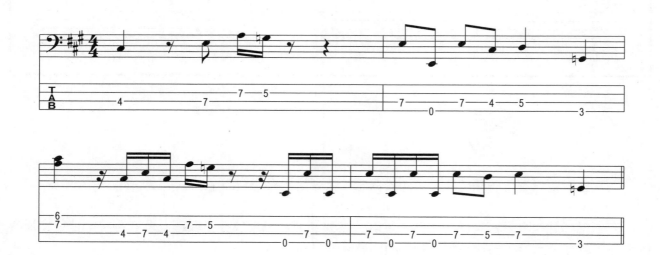

以下採用同樣的方法來比較主題的另一個段落。

CD Track56 0：30 ~

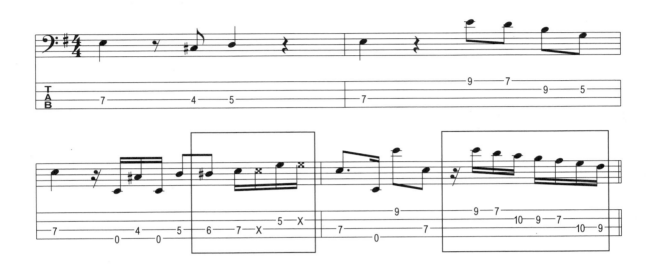

第三小節後半補上的，是做為連結作用的音群。最後的密集音群則具有階段結束功能。

請試著自行比較下一段。

CD Track56 0：45 ~

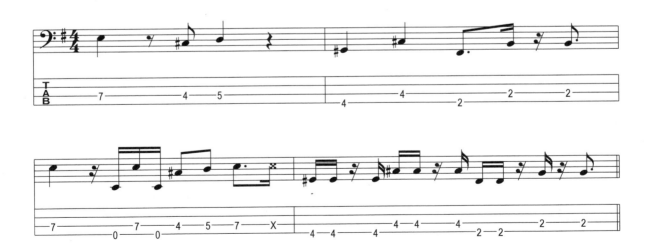

在CD Track56最後，重複了八小節的原始樂句，可作為與主題比較的參考。在掌握「繁簡互換」的過程後，可試著從還原後的原始樂句中，找出節奏的律動並記憶下來。在彈奏複雜樂句時，有意識地提醒自己，或透過身體對節奏的記憶慣性來引導，彈出正確的感覺。

【鼓譜參考】

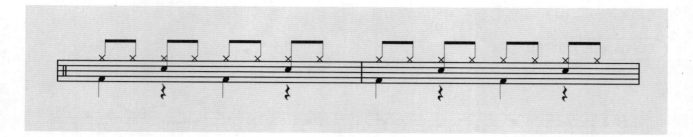

樂句的還原與複雜化（二）

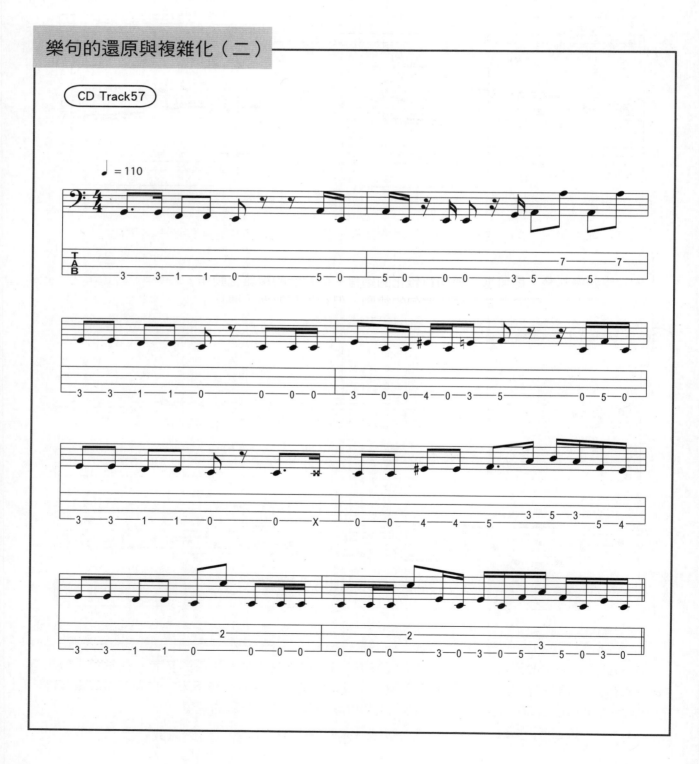

本次主題裡的樂句，是一個以標準八分音符為基底的節奏類型，還原後的原始樂句如下。

CD Track58　0：00 ~

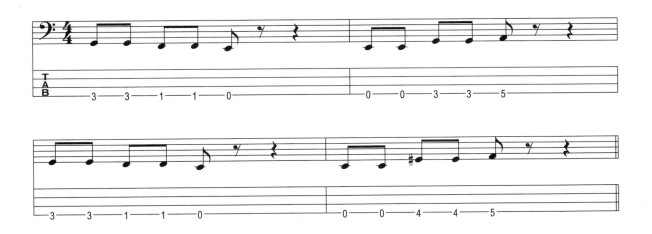

了解原始樂句後，即可進行樂句複雜化的過程。最初步的複雜化動作，就是加入引導性的用音或音群。這種做法並不會影響到原始樂句的律動，但卻能有效地「連結」或「銜接」各段落之間。它的功能非常類似我們在講話時所用的連接詞。

在原始樂句的段落之間，都有一拍半長度的休止時間。可以試著用一些簡單的音，來填補這些空隙，練習連結各段落。

CD Track58　0：11 ~

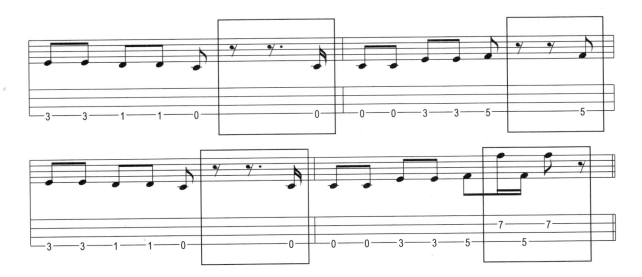

透過比較分析，可以很容易地了解這種連結技巧的應用。接下來，再多作一個示範。

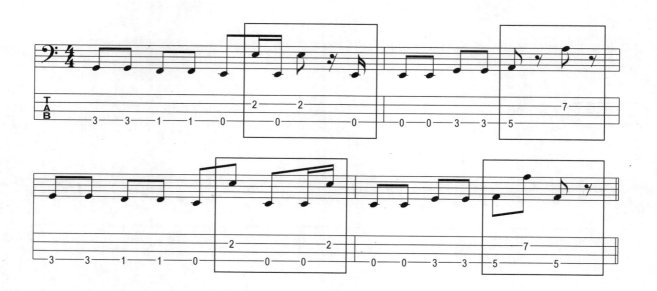

　　這些都是樂句複雜化的初步動作，之後才有「增補」、「延續」、「修改」等等各種修飾技巧，最後的成果就是主題中所示範的樂句。

【鼓譜參考】

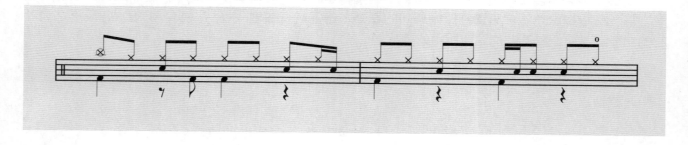

節奏和律動感的營造

CD Track59

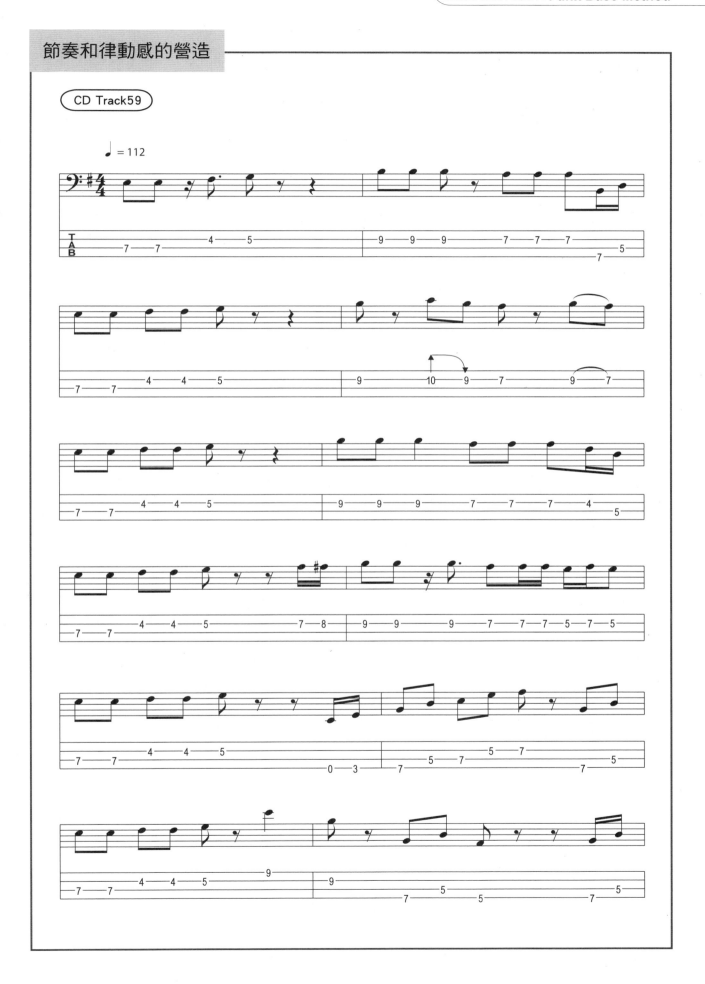

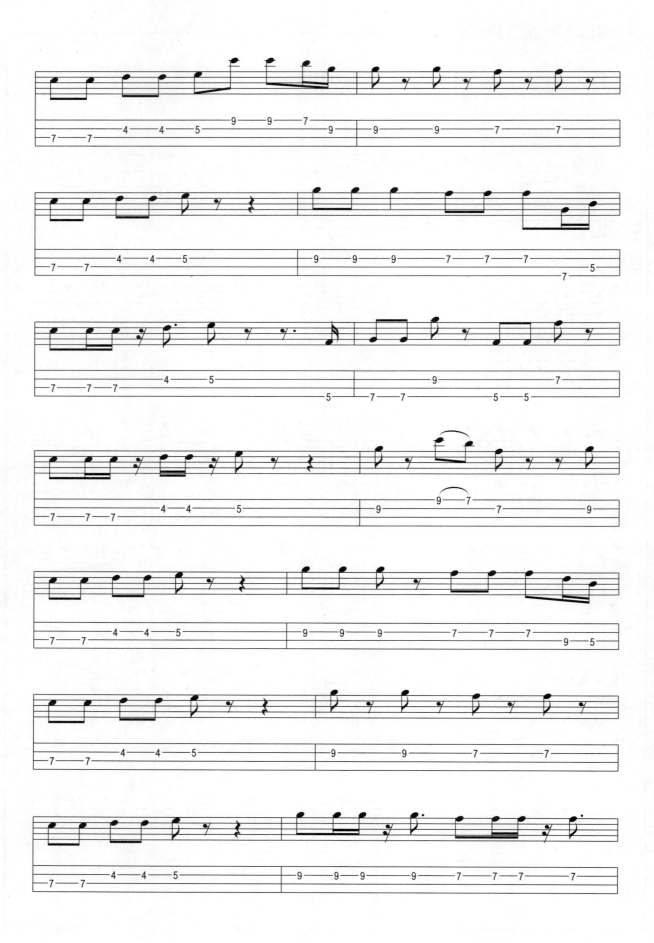

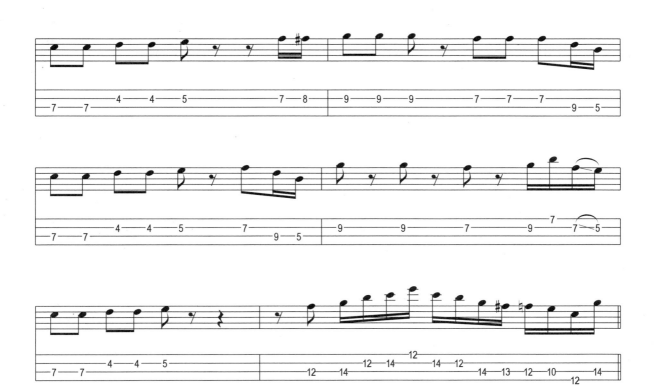

一般的放克樂曲，大多是由兩到三個段落所組成的。每個段落，多半是以一或兩小節為單位的樂句作主體，不斷反覆。在單純的歌曲架構下，樂手們可以專注在節奏和律動感的營造，不斷地把臨場對音樂的感受以及創意，再投入音樂裡。這就是放克，一種活生生的音樂類型。

本次的主題，也是一個以八分音符為基底的節奏模式。基本的節奏點和用音如下。

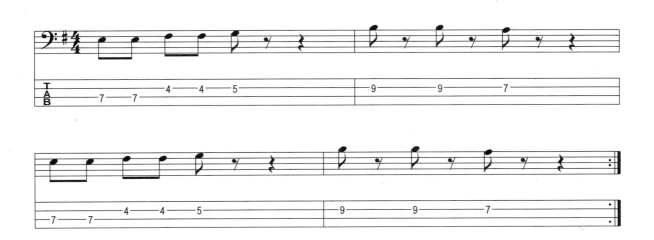

　　可以此為基礎，在不斷反覆的過程中，把自己對節奏和用音處理的創意加進去，如主題譜例上所顯示的。透過不斷反覆熟練，除了可以掌握節奏的控制外，也可進一步感受到節奏的律動效果。一開始可以分段練習，等到熟悉其中的變化後，再將段落銜接起來。

【 鼓譜參考 】

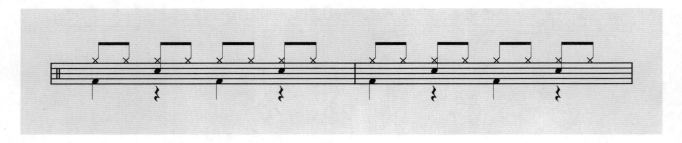

Chapter 5

相關延伸資料

一、即興練習材料

放克是一種很活的音樂型態，大部分的作品都是團員們一同即興創作出來的。所以與團員一起練習，對於學習或是創作放克樂來說，是最好的起點。

當然，在一起練習前，需要作些準備。例如大致的段落安排、和聲進行、基礎節奏、對點設計等等。有了初步架構之後，再與團員進行反覆練習和討論。

除此之外，我們還需要一些「靈感」，來「誘發」或「引導」我們即興創作。這些靈感多半來自於對音樂的記憶，以及樂器練習的印象。我們需要的是一個「提示」，好把這些腦袋裡既有的音樂材料帶出來。

以下是本書課程中，基礎節奏的總整理。我們可以利用這份清單，作為複習的依據，也可作為即興的參考。善加利用這份清單，能讓大家在即興時，有足夠的資料可以運用。有點像學英文時的單字卡，具有方便記憶和臨場提示的功能。

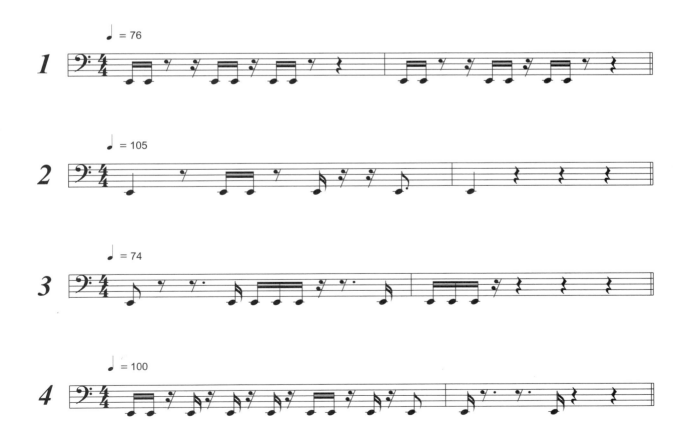

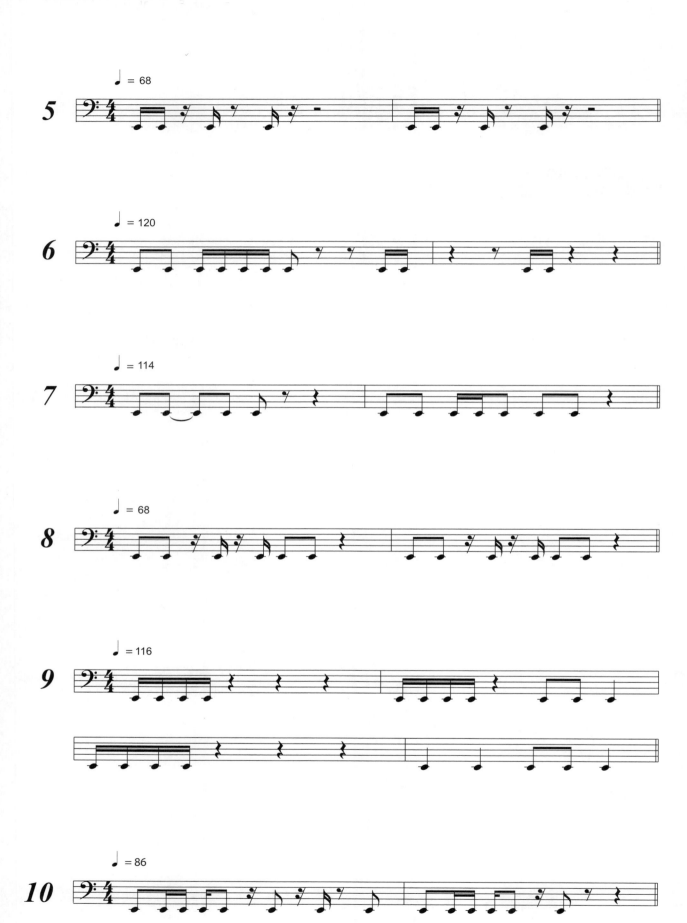

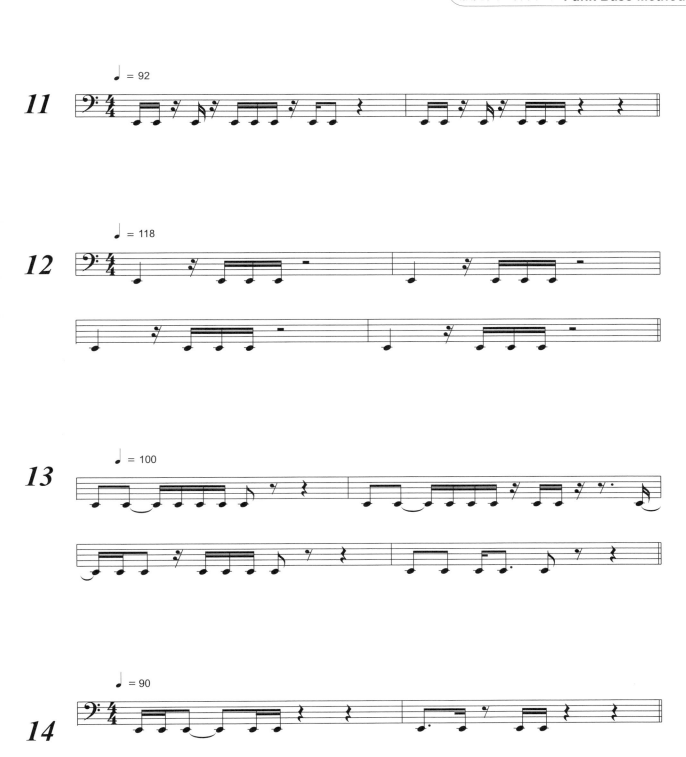

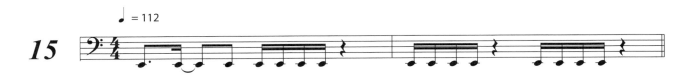

16
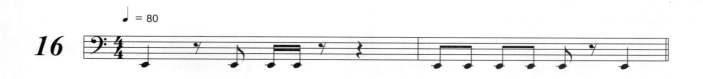

17
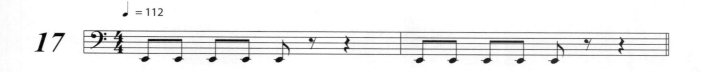

18
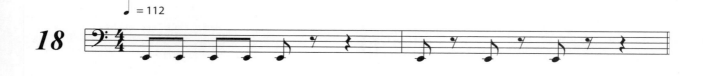

19
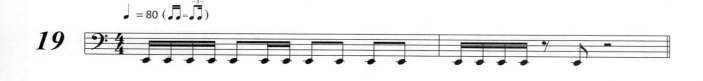

20
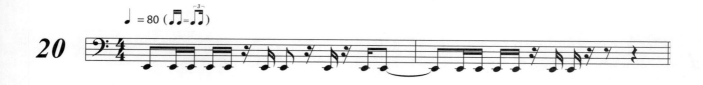

21

二、放克樂中的鼓與貝士

在放克樂中,鼓手和貝士手的合作就像是一台groove製造機。透過巧妙的配合,總能提供音樂強烈的律動感。以下,我們就透過訪問,試著從鼓手的視野,換一個角度,來了解放克樂。

林建任

● 成大飆鼓活動第一屆表演者
● 曾參加野台開唱等大型活動表演
● 曾與張鎬哲、蕭蕭、脫拉庫…等知名歌手合作
● 多次參與Gretsch、Premier…等知名品牌產品設計研發

Q:請問一下,就你個人認為甚麼是放克樂?
A:這個問題太大,很難用三言兩語說清楚,簡而言之,我個人認為,放克音樂就是能讓你一聽到,就百無禁忌的從椅子上起來瘋狂跳舞,它能讓你忘情的扭腰擺臀,不自覺得用身體來感受它的律動。

Q:所以你的意思是,放克音樂最吸引人的地方就是節奏變化囉?
A:放克音樂節奏因素佔有相當程度比例的重要性,旋律和和聲也吸引人,但節奏感不夠或許就不叫放克了。

Q:能不能談談令你印象深刻的放克樂團?
A:

Soul Funk:James Brown、Dyke & The Blazers、Charles Wright、Aretha Franklin、Howard Tate、Sam & Dave...

Old School:James Brown、Sly & The Family Stone、Tower of Power、Maceo Parker...

New Orleans Funk:The Meters、The Neville Brothers...

Pop/Disco Funk:Earth, Wind & Fire、Chaka Khan、Cheryl Lynn、The Jackson 5、Ohio Players、Kool & The Gang、Stevie Wonder、Diana Ross、Bar Kays、Brass Construction、Cameo、The Isley Brothers、Average White Band、Wild Cherry、War、The GAP Band、Donna Summer...

P-Funk:George Clinton、Funkadelic、Parliament、Bernie Worrell、Bootsy Collins...

Jazz/Fusion/Rock/Latin/Free Funk:Miles Davis、Herbie Hancock、The Headhunter、John Scofield、Jaco Pastorius、Alphonse Mouzon、Billy Cobham、Bob James、The Brecker Brothers、Harvey Mason、George Duke、Stanley Clarke、Chick Corea、Jeff Lorber、Weather Report、The Crusaders、Jeff Beck、Herbie Mann、Dave Valentin、Michel Camilo、Frank Zappa、George Benson、Ornette Coleman、Prime Time、Steve Coleman、Greg Osby

Q：能不能順便也推薦一些，經典鼓手和貝士手的組合。
A：
Booker T. & The MGs：Al Jackson, Jr. & Donald "Duck" Dunn
Tower of Power：David Garibaldi & Francis "Rocco" Prestia。
Earth, Wind & Fire：Maurice White & Verdine White
Herbie Hancock：Mike Clarke & Paul Jackson。
The Meters：Joseph "Zigaboo" Modeliste & George Porter Jr.。
Sly & The Family Stone：Greg Errico & Larry Graham

Q：從鼓手的角度出發，你喜歡跟甚麼樣子的貝士手一起玩放克樂？或者說，貝士手需要具備哪些條件呢？
A：擁有良好Groove以及熟知放克音樂歷史的貝士手。我想這樣我們可以不必透過語言直接溝通。

Q：再回到實際的練習面，你覺得練習放克時，需要注意哪些重點？
A：仔細聆聽放克專輯裡的細節，以及樂手之間如何互動。

Q：可以大概談一下鼓跟貝斯是怎麼互動的嗎？
A：這是個範圍很大的問題，要看整體音樂所需要的感覺隨時做協調。基本上鼓跟貝士是必須安穩地、賦予強烈節奏感地撐起整個音樂，但我們在那個穩固的框架之下，又要能穿插空隙隨性的自由發揮。

James Brown - Cold Sweat

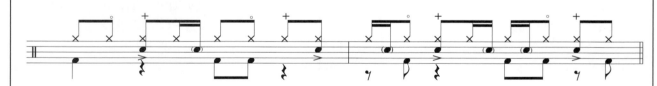

　　這首歌的Groove給人一種穩定中又帶有強烈的節奏感，最主要就是Hi-Hat的穩定因素與Ghost Note & Slide Snare Drum的明顯對比所帶來的效果。

Tower of Power - Oakland Stroke

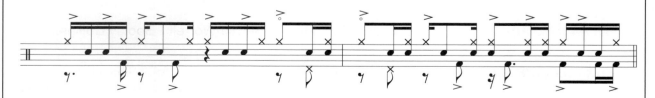

　　這是一首非常典型的 "非2 & 4" Groove，David對整個Groove的巧思與創意也讓人對節奏有種先行的感覺。

Herbie Hancock - Actual Proof

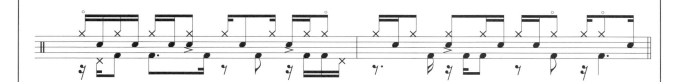

　　這是一首非常棒的Jazz Funk名曲，你會發現整首歌每個小節幾乎都不一樣，這是因為他摻雜了半即興的成分在裡面，也就是我剛剛所說的"在那個穩固的框架之下，又能穿插空隙隨性的自由發揮。"你會發現這樣是一種最有臨場感的方式之一，感覺這Groove、這音樂就像是個活生生的人站在你面前！

三、效果器使用說明

BOSS ODB-3 Bass OverDrive

　　這是一顆具有高低音頻，以及效果比例調節功能的破音效果器。破音種類涵蓋了overdrive和distortion。

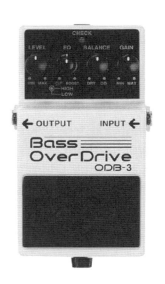

操作介面

LEVEL：音量調整
建議以此轉鈕，將原音音量和加入效果後的音量，調成一致。亦即，踩踏效果器前後的音量應該一致。

HIGH / LOW EQ：高低音頻調整
此為雙層轉鈕，底層控制低音，上層控制高音。
可單獨調整，增益或減損所需要的高低音。

BALANCE：音效調整
可調整原始音與效果音的比例，從全原始音到全效果音。
可以藉由增加原始音比例的方式，來補足因破音化而損失的力度（punch）和低頻（low end）。

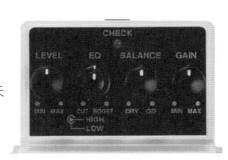

GAIN：增益調整
用來調整原始音或效果音的增益情形。
當全原始音時，此轉鈕可作為Boost使用。
當全效果音時，調整此轉鈕可增加破音的程度。

使用步驟

1. 踩踏效果器，使之呈作用狀態。即指示燈亮起的狀態。
2. 以Balance轉鈕，調整原始音和效果音的比例，找到自己想要的破音種類。
3. 以Gain轉鈕，調整想要的破音程度。
4. 以High / Low EQ轉鈕，調整高低音，修補音色。
5. 以Level轉鈕，使踩踏效果器前後沒有音量上的落差。

DigiTech XBW Bass Synth Wah

這是一顆具有多種效果的綜合效果器。從濾波/哇哇（envelope filter）、合成音色（synth tones）、模擬人聲（synth talk）到八度音（octave shift），都可藉由這顆效果器展現出來。

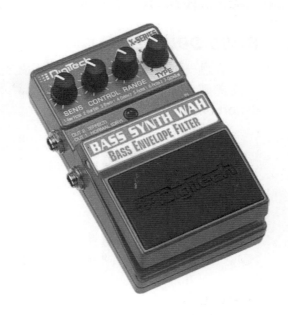

操作介面

SENS：觸發點的靈敏度調整
調整這個轉鈕，可控制效果的啟動門檻。
當順時鐘旋轉轉鈕，靈敏度即可提升，觸發效果所需要的彈奏力度，就可以相對減少。

CONTROL：控制調配
依照效果類型的不同，而有不同的功能。見下列表格整理。

RANGE：範圍調整
依照效果類型的不同，而有不同的功能。見下列表格整理。

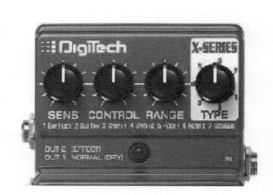

TYPE 效果類型	SENS 觸發點的靈敏度調整	CONTROL 控制調配	RANGE 範圍調整
ENV FILTER 傳統濾波/哇哇	靈敏度調整	原始音和效果音的比例調配	哇哇範圍調整 低音域 ↓ 高音域
SUB ENV 傳統濾波/哇哇 加低八度	靈敏度調整	原始音和效果音的比例調配	哇哇範圍調整 低音域 ↓ 高音域
SYNTH 1 開放合成哇哇	靈敏度調整	哞哇作用調整啟動快 作用時間短 ↓ 啟動慢 作用時間長	哞哇範圍調整 低音域 ↓ 高音域
SYNTH 2 封閉合成哇哇	靈敏度調整	咿噢作用調整 啟動快 作用時間短 ↓ 啟動慢 作用時間長	咿噢範圍調整 高音域 ↓ 低音域
FILTER 1 模擬人聲	靈敏度調整	唉咿作用調整 啟動快 作用時間短 ↓ 啟動慢 作用時間長	濾波頻率調整 高音域 ↓ 低音域
FILTER 2 模擬人聲	靈敏度調整	咿啊作用調整 啟動快 作用時間短 ↓ 啟動慢 作用時間長	濾波頻率調整 高音域 ↓ 低音域
OCTASUB 低八度音 加合成效果	靈敏度調整	低八度音音量	合成效果音量

四、建議聆聽與閱讀

　　在學習音樂的路上，不斷地聆聽和閱讀永遠都是重要的。有計畫的聆聽和閱讀，可以幫助我們快速而有效地認識音樂，並且累積相關的音樂知識。這些知識背景，對樂器學習來說，就是豐厚的資產。

　　在此，我們整理出與本書內容關係最為密切的資訊內容，分成音樂專輯、書籍雜誌和網路資源三個部分。

音樂專輯部分

藝人團體：Funkadelic
專輯名稱：America Eats Its Young
出版年份：1972
原發行公司：Westbound Records Us

藝人團體：Funkadelic
專輯名稱：Let's Take It to the Stage
出版年份：1976
原發行公司：Westbound Records Us

藝人團體：Funkadelic
專輯名稱：One Nation Under a Groove
出版年份：1978
原發行公司：Priority Records

藝人團體：Funkadelic
專輯名稱：Let's Take It to the Stage
出版年份：1976
原發行公司：Westbound Records Us

藝人團體：Parliament
專輯名稱：Mothership Connection
出版年份：1975
原發行公司：Island / Mercury

藝人團體：Parliament
專輯名稱：Live: P-Funk Earth Tour
出版年份：1977
原發行公司：Island / Mercury

藝人團體：George Clinton
專輯名稱：The Mothership
Connection
Live From Houston,
DVD-Video
出版年份：January 29, 2002

藝人團體：George Clinton & Parliament Funkadelic
專輯名稱：George Clinton & Parliament Funkadelic
– Live at Montreux 2004
DVD-Video
出版年份：May 31, 2005

書籍雜誌部分

書名：Funk: The Music, The People, and The
　　　Rhythm of The One
作者：Rickey Vincent
出版年份：April 15, 1996
出版社：St. Martin's Griffin

書名：Funk (Third Ear: the Essential
　　　Listening Companion Series)
作者：Dave Thompson
出版年份：March 30, 2001
出版社：Backbeat Books

書名：Presence and Pleasure: The Funk Grooves of
　　　James Brown and Parliament (Music Culture)
作者：Anne Danielsen
出版年份：November 14, 2006
出版社：Wesleyan University Press

書名：Bass Player Magazine
專欄：Deep Impact–The P-Funk Players
Who Built & Dropped The Bomb!
作者：Jimmy Leslie
出版年份：July, 2005
出版社：Bass Player Presents

書名：Berklee Practice Method: Bass (Berklee Practice Method)
作者：Rich Appleman, John Repucci
出版年份：January 1, 2001
出版社：Berklee Press Publications

書名：最強のグルーヴ　ベース練習帳
作者：山口タケシ
出版年份：March 25, 2004
出版社：Rittor Music,Inc.

書名： 樂玩樂酷就是放克
作者： Herve Crespy
出版年份：June, 2006
出版社：音樂向上

網站資源部分

P-Funk靈魂人物George Colinton官方網站
http://www.georgeclinton.com/

P-Funk貝士巨星Boosty Collins官方網站
http://www.funky-stuff.com/bootsy/index.htm

P-Funk

資訊網站 http://www.pfunk1.com/pfunk/

P-Funk資訊網站

http://www.pbs.org/independentlens/
parliamentfunkadelic/

P-Funk資訊網站

http://www.duke.edu/~tmc/pfunk.html

筆者部落格

http://tw.myblog.yahoo.com/way-
ontheone/

BASS LINE

電貝士旋律奏法

DVD中文影像教學

多機數位影音　全中文字幕
精彩現場LIVE演奏
15個REV JONES經典歌曲樂句解析
內附教學練習譜例及演奏例句之第二軌附伴奏譜

此張DVD是Rev Jones全球首張在亞洲拍攝的教學帶。內容從基本的左右手技巧教起，如：捶音、勾音、滑音、顫音、點弦…等技巧外，還談論到一些關於Bass的音色與設備的選購、各類的音樂風格的演奏、15個經典Bass 樂句範例，每個技巧都儘可能包含正常速度與慢速的彈奏，讓大家可以很清楚的看到彈奏示範。另外還特別收錄了7首Rev的現場Live演奏曲，Rev Jones可以說完完全全展現出了個人的拿手絕活。

- Michael Schenker Group樂團貝士手
- 知名品牌Dean Bass 世界首席形象代言人
- Eden Bass Guitar Amplifier 電貝士音箱代言人
- 全中文字幕
- 內附PDF檔完整樂譜
- DVD 5 NTSC MPEG2 Stereo 片長95分鐘

Rev Jones 編著
書＋DVD 定價 680元

木吉他演奏系列

書名	編著/規格	介紹
指彈吉他訓練大全 Complete Fingerstyle Guitar Training	盧家宏 編著 **DVD** 菊8開 / 256頁 / 460元	第一本專為Fingerstyle Guitar學習所設計的教材，從基礎到進階，一步一步徹底了解指彈吉他演奏之技術，涵蓋各類音樂風格編曲手法。內附經典《卡爾卡西》漸進式練習曲樂譜，將同一首歌轉不同的調，以不同曲風呈現，以了解編曲變奏之觀念。
吉他新樂章 Finger Stlye	盧家宏 編著 **CD+VCD** 菊8開 / 120頁 / 550元	18首膾炙人口電影主題曲改編而成的吉他獨奏曲，精彩電影劇情、吉他演奏技巧分析。詳註五、六線譜、和弦指型、簡譜完整對照，全數位化CD音質及精彩教學VCD。
吉樂狂想曲 Guitar Rhapsody	盧家宏 編著 **CD+VCD** 菊8開 / 160頁 / 550元	收錄12首日劇韓劇主題曲超級樂譜，五線譜、六線譜、和弦指型、簡譜全部收錄。彈奏解說、單音版曲譜，簡單易學。全數位化CD音質、超值附贈精彩教學VCD。
吉他魔法師 Guitar Magic	Laurence Juber 編著 **CD** 菊8開 / 80頁 / 550元	本書收錄情非得已、普通朋友、最熟悉的陌生人、愛的初體驗...等11首膾炙人口的流行歌曲改編而成的吉他獨奏曲。全部歌曲編曲、錄音遠赴美國完成。書中並介紹了開放式調弦法與另類調弦法的使用，擴展吉他演奏新領域。
乒乓之戀 Ping Pong Sousles Arbres	盧家宏 編著 **CD+VCD** 菊8開 / 112頁 / 550元	本書特別收錄鋼琴王子「理查·克萊德門」，18首經典鋼琴曲目改編而成的吉他曲。內附專業錄音水準CD＋多角度示範演奏演奏VCD。最詳細五線譜、六線譜、和弦指型完整對照。
繞指餘音 	黃家偉 編著 **CD** 菊8開 / 160頁 / 500元	Fingerstyle吉他編曲方法與詳盡的範例解析、六線吉他總譜、編曲實例剖析。內容精心挑選了早期歌謠、地方民謠改編成適合木吉他演奏的教材。

民謠彈唱系列

書名	編著/規格	介紹
彈指之間 Guitar Handbook	潘尚文 編著 **CD** 菊8開 / 488頁 / 320元	吉他彈唱入門、進階完全自學，專業樂譜，吉他手人人必備。100首中西經典歌曲完全攻略，詳盡吉他六線總譜。精選Eric Clapton、Eagles...等人之必練經典作品。國內最暢銷吉他自學叢書，2007年最新改版。
吉他玩家 Guitar Player	周重凱 編著 菊16開 / 344頁 / 350元	2007年全新改版。周重凱老師繼"樂知音"一書後又一精心力作。全書由淺入深，吉他玩家不可錯過。精選近年來吉他伴奏之經典歌曲。
吉他贏家 Guitar Player	周重凱 編著 菊16開 / 400頁 / 40	本書作者為各大專院校吉他社團指導老師，教學經驗及教材撰寫經驗豐富，因此本教材非常符合吉他學習者的需要，淺顯易懂，編曲好彈又好聽，是吉他初學者及彈唱者的最愛。
名曲100(上)(下) The Greatest Hits No.1.2	潘尚文 編著 **CD** 菊4開 / 216頁 /(上)280元(下)320元	收錄自60年代至今吉他必練的經典西洋歌曲。全書以吉他六線譜編著，並附有中文翻譯、光碟示範，每首歌曲均有詳細的技巧分析。
六弦百貨店1998、1999、2000精選紀念版	潘尚文 編著 菊4開 / 220元	分別收錄1998-2001、2001-2006、年年度國語暢銷排行榜歌曲，內容涵蓋六弦百貨店歌曲精選。全新編曲，精彩彈奏分析。全書以吉他六線譜編奏，並附有Fingerstyle吉他演奏曲影像教學，目前最新版本為六弦百貨店2006精選紀念版，讓你一次彈個夠。
六弦百貨店 2001、2002、2003、2004 精選紀念版	潘尚文 編著 **CD / VCD** 菊4開 / 280元	
六弦百貨店2005、2006、2007精選紀念版 Guitar Shop1998-2007	潘尚文 編著 **VCD** 菊4開 / 300元	
調琴聖手 Guitar Sound Effects	陳慶民、華育棠 編著 **CD** 菊八開 / 360元	最完整的吉他效果器調校大全，各類型吉他、擴大機徹底分析，各類效果器完整剖析，單踏板效果器串接實戰運用，60首各類型音色示範、演奏。
星光吉他(1)(2)（吉他版） Guitar Sound Effects	麥書編輯部 編著 菊八開 / 380元	61首「超級星光大道」對戰歌曲總整理。「你們是我的星光」10強紀念專輯完整套譜。10強爭霸，好歌不寂寞。

爵士鼓系列

書名	編著/規格	介紹
實戰爵士鼓 Let's Play Drum	丁麟 編著 **CD** 菊8開 / 184頁 / 定價500元	國內第一本爵士鼓完全教戰手冊。近百種爵士鼓打擊技巧範例圖片解說。內容由淺入深，系統化且連貫式的教學法，配合有聲CD，生動易學。
邁向職業鼓手之路 Be A Pro Drummer Step By Step	姜永正 編著 **CD** 菊8開 / 176頁 / 定價500元	趙傳「紅十字」樂團鼓手「姜永正」老師精心著作，完整教學解析、譜例練習及詳細單元練習。內容包括：鼓棒練習、揮棒法、8分及16分音符基礎練習、切分拍練習、過門填充練習...等詳細教學內容。是成為職業鼓手必備之專業書籍。
爵士鼓技法破解 Decoding The Drum Technic	丁麟 編著 **CD+DVD** 菊8開 / 教學DVD / 定價800元	全球華人第一套爵士鼓DVD互動式影像教學光碟，DVD9專業高品質數位影音，互動式中文教學譜例，多角度同步影像自由切換，技法招數完全破解。12首各類型音樂樂風完整打擊示範，12首各類型音樂樂風背景編曲自己來。
鼓舞 Drum Dance	黃瑞豐 編著 **DVD** 雙DVD影像大碟 / 定價960元	本專輯內容收錄台灣鼓王「黃瑞豐」在近十年間大型音樂會、舞台演出、音樂講座的獨奏精華，每段均加上精心製作的樂句解析、精彩訪談及技巧公開。

古典吉他系列

書名	編著/規格	介紹
古典吉他名曲大全（一）（二） Guitar Famous Collections No.1、No.2	楊昱泓 編著 菊八開 / 112頁 / 360元 **CD** 楊昱泓 編著 菊八開 / 112頁 / 550元 **CD+DVD**	收錄世界吉他古典名曲，五線譜、六線譜對照、無論彈民謠吉他或古典吉他，皆可體驗彈奏名曲的感受，古典名師採譜、編奏。
樂在吉他 Joy With Classical Guitar	楊昱泓 編著 **CD+DVD** 菊八開 / 128頁 / 360元	本書專為初學者設計，學習古典吉他從零開始。內附原譜對照之音樂CD及DVD影像示範。樂理、音樂符號術語解說、音樂家小故事、作曲家年表。

電貝士系列

書名	編著/規格	介紹
放克貝士彈奏法 Funk Bass Methood	范漢威 編著 **CD** 菊8開 / 120頁 / 定價360元	最貼近實際音樂的練習材料，最健全方位完整訓練課程，30組全方位完整訓練課程，超高效率提升彈奏能力與音樂認知。內附音樂示範CD。
摸透電貝士 Complete Bass Playing	邱培榮 編著 **3CD** 菊8開 / 144頁 / 定價600元	匯集作者16年國內外所學，基礎樂理與實際彈奏經驗並重。3CD有聲教學，配合圖片與範例，易懂且易學。由淺入深，包含各種音樂型態的Bass Line。

放克貝士彈奏法
Funk Bass Method

編著　范漢威

封面設計　陳姿穎

美術編輯　陳姿穎

電腦製譜　史景獻・康智富

譜面輸出　史景獻・康智富

出版發行　麥書國際文化事業有限公司

地址　　10647台北市辛亥路一段40號4樓

電話　　886-2-23636166・886-2-23659859

傳真　　886-2-23627353

郵政劃撥　17694713

戶名　麥書國際文化事業有限公司

法律顧問　聲威法律事務所

登記證　行政院新聞局局版台業第6074號

廣告回函　台灣北區郵政管理局登記證第12974號

ISBN　978-986-6787-30-0

http : // www.musicmusic.com.tw

E-mai：vision.quest@msa.hinet.net

中華民國97年8月初版

放克貝士彈奏法

感謝您購買本書！為加強對讀者提供更好的服務，請詳填以下資料，寄回本公司，您的資料將立刻列入本公司優惠名單中，並可得到日後本公司出版品之各項資料及意想不到的優惠哦！

姓名 ＿＿＿＿＿＿　生日 ＿＿／＿＿／＿＿　性別 ○ 🧑 ○ 👩

電話 ＿＿＿＿＿＿　E-mail ＿＿＿＿＿＿ @ ＿＿＿＿＿＿

地址 ＿＿＿＿＿＿＿＿＿＿＿　機關學校 ＿＿＿＿＿

■ 請問您曾經學過的樂器有哪些？
　○ 鋼琴　　○ 吉他　　○ 弦樂　　○ 管樂　　○ 國樂　　○ 其他＿＿＿＿

■ 請問您是從何處得知本書？
　○ 書店　　○ 網路　　○ 社團　　○ 樂器行　　○ 朋友推薦　　○ 其他＿＿＿＿

■ 請問您是從何處購得本書？
　○ 書店　　○ 網路　　○ 社團　　○ 樂器行　　○ 郵政劃撥　　○ 其他＿＿＿＿

■ 請問您認為本書的難易度如何？
　○ 難度太高　　○ 難易適中　　○ 太過簡單

■ 請問您認為本書整體看來如何？　　■ 請問您認為本書的售價如何？
　○ 棒極了　　○ 還不錯　　○ 遜斃了　　○ 便宜　　○ 合理　　○ 太貴

■ 請問您認為本書還需要加強哪些部份？（可複選）
　○ 美術設計　　○ CD內容　　○ 單元內容　　○ 銷售通路　　○ 其他＿＿＿＿＿＿

■ 請問您希望未來公司為您提供哪方面的出版品，或者有什麼建議？

＿＿＿

非常感謝您填寫本表格，我們將極慎重的考慮您的意見，並立即將您的資料建檔。謝謝！

請沿虛線剪下寄回

www.musicmusic.com.tw

麥書國際文化事業有限公司
10647 台北市辛亥路一段40號4樓
4F,No.40,Sec.1,
Hsin-hai Rd.,Taipei Taiwan 106 R.O.C.

為加速郵件處理 · 請勿使用訂書針